POP插畫 ❺

簡仁吉、吳銘書、林東海編著

序 言

　　延續前面幾本書的使命，我們製作了POP插畫一書。環顧國內一般的POP插圖書籍，我們有著很深的感慨，「日本能、台灣為何不能？」，在陳老闆的支持下，它集繪畫、設計、插畫技巧一書，而不再只是一些簡單的小圖案。

　　尋著前面幾本書的腳步，我們能堅持著我們的理想做POP的設計主導者，不為出書而做書。這是一本適合美工工作者與初學者最佳的範本，從圖的形成到圖與背景、輪廓、上色的關係，我們都有著最詳細的分析與示範，並為您提供多元化的POP插圖範例；了解此書相信對讀者POP觀念能有大幅進步，而這也是我們最期待的事情，再次感謝各界的肯定與支持，您的肯定是我們的力量，您的支持更使我們有走下去的勇氣。筆者才疏學淺、書中謬誤在所難免，尚祈POP先進不吝指正。謝謝

林東海

作者簡介

簡仁吉
復興商工美工科畢

經歷
麥當勞各中心/特約美術設計
大黑松小倆口/美術設計
新形象出版公司/美術企劃、總編輯
華廣美工職訓中心、復興美工
職訓中心、中國青年服務社…等
/專業POP教師
出版流通雜誌/POP專欄作者
德明商專、台灣大學、師範大學
/廣告研習社、美術社指導老師
台北市農會…等機關/POP講師

著作
POP正體字學（1）
POP個性字學（2）
POP變體字學（3）（4）
POP海報秘笈〈學習海報篇〉
POP海報秘笈〈綜合海報篇〉
POP海報秘笈〈手繪海報篇〉
POP海報秘笈〈精緻海報篇〉
POP海報秘笈〈店頭海報篇〉
POP高手系列–
（1）POP字體1.變體字
（2）POP商業廣告
（3）POP廣告實例
（5）POP插畫
（6）POP視覺海報
（7）POP校園海報

林東海
復興商工美工科畢

經歷
唐三彩陶藝/美工
喜年年婚姻廣場/美工企劃
寶星傳播/美工設計
九洋顧問公司/美工設計
精緻手繪POP系列叢書執行製作

著作
POP高手系列–
（2）POP商業廣告
（5）POP插畫
精緻手繪POP節慶篇
精緻手繪POP個性字

吳銘書
復興商工美工科畢
文化大學美術系

經歷
喜年年婚姻廣場/美工企劃
北星圖書/美編
新形象出版公司/
美編企劃
精緻手繪POP系列叢書/
執行製作

著作
POP高手系列–
（5）POP插畫

目錄 contents

2. 序言

4. 第一章插圖的意義

7. 第二章插圖的作用
9. 有插圖無插圖海報之比較

10. 第三章插圖的表現技法
　　 第一節　　插圖的風格表現
14. 第二節　　插圖的構圖技法
21. 第三節　　插圖的輪廓表現
32. 第四節　　插圖的上色方式
37. 麥克筆
40. 點塗法
42. 直線塗法
44. 曲線塗法
46. 平塗法
48. 寫意圖法
50. 錯開塗法
52. 重疊塗法
54. 綜合塗法
56. 水彩
58. 廣告顏料
60. 粉彩
62. 蠟筆
64. 色鉛筆

66. 牙刷
68. 剪貼
70. 卡典西德
72. 拓印
74. 相片彩繪
76. 相片拼貼與分割
80. 彩色影印
82. 第五節　　背景的處理
92. 作品範例

108. 第四張POP元素應用
109. 圖案飾框
110. 線條飾框
114. 編排
116. 標價卡
117. 吊牌
118. 特賣
120. 指示
122. 告示
126. 附錄（一）
146. 圖外作品欣賞
156. 附錄（二）

第一章　什麼是插圖

插圖的意義

　　「插圖」因出現的形式不同，所以出現了眾家紛云的解釋。日本插圖界的前輩宇野亞喜良下了如是的定義：「解釋故事情解的繪畫。它的存在是將文章內容作視覺化的解說，或補充文章，裝飾文章。」另外，拉福・梅雅亦作了如是的界說：「插圖，在於強調文案的意義或增加原稿的效果。追求與原文內容相互連繫的對立關係，而並非僅是裝飾性大於圖解性的附屬地位罷了。」家喻戶曉的諾曼曾言：「現代插圖，不僅是把故事的內容視覺化而已，更重要的是，它使觀者在故事中所得到的模糊印象，有力而明確的敘述出來，而它本身即是完整的作品。」

　　POP─站在消費者製作的廣告，配合廣告策略的運用而製作的。所以圖文並貌的POP更增加了可看性；在POP形成的要素中，插圖為吸引視覺的重要素材。插圖簡單的可區分為四：①依文稿繪製或有專題特色的插圖。②做為裝飾的小圖案及邊飾花紋的插圖。③表現物品形狀、構造所組合的插圖。④趣味性、活潑可愛的漫畫。而POP插圖是否成功，關係到幾個重要條件，計有：①插圖是否醒目突出：在陳列的數百種商品中，視覺上相當混雜，如何「突破重圍」，強調自己的商品特色或利益？POP插圖的製作就非得醒目突出不可。②引起消費者注意：從圖案的表達、顏色對比的運用，創意的新鮮感，背景的處理，輪廓線的粗細，以至於視線高度的配合，都應該以「能引起消費者注意」為重點。③兼具實用與傳播價值：為銷售的產品多設想一分，POP被消費者接受的機會就愈大；如此一來，既達到促銷效果，一般的消費者也樂於接受。

　　從事於POP的製作，我們已深切的了解到插圖的意義與重要性；橫跨於繪畫與商業導向下，插圖不僅擁有呈現美術造型的趣味外，還需傳達產品實用機能的詮釋意義，兩者所具備的特性不

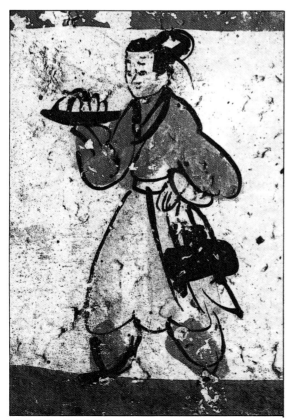

●魏晉時期─磚畫進食圖

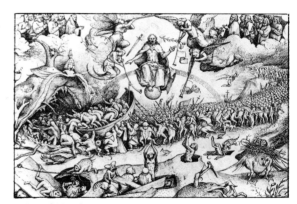

●歐洲16世紀時的繪畫創作常帶有宗教意味

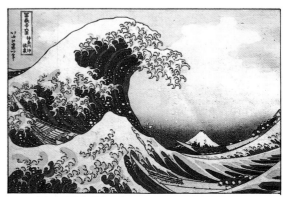

●此圖強烈表現出十足的日本風味

一，所要表現的重點也互異，如何將二者圓滿的統整與協調，即是POP工作者經營的目標；而創作恰是橫跨二者的造型表現。然而，不論POP工作者的構思如何地新奇，造型表現如何的獨特，或表現技巧如何地純熟；最重要的將是適切地把敘求內容，主題完整的呈現出來，引導消費者來瞭解內容。因此適切地表達主題該列為POP工作者首要考慮之條件。「工欲善其事、必先利其器」，每種工具都有其獨特的功能，各個材料均有它自己的特質，如何地統合工具與材料加以搭配協調，這正是POP工作者對於技法追求上的根本之道。面對水彩顏料、廣告顏料、麥克筆等水性顏料中又該如何來擇取其一充分利用呢？這就得靠自己加以摸索、試驗，方知此種顏料在POP中的效果，也唯有自己的深刻體驗、才能創造出一幅完整的POP。插圖的表現非僅是POP工作者自由意志的奔放翱翔罷了，它也需考慮到主題的傳達，內容的報導，所以創造的效果有別於自由意志下的純繪畫。

表達主題、訴求內容、並吸引消費者的注意，是POP工作者從事插圖時的責任。綜上所述，我們總結對「插圖」作一完整的界說：「將文案的內容、主題的表達或產品的重點以繪畫的形式加以表現，其目的在於圖解內文，強調原案，且具有完整獨立性的視覺化造形圖案均謂之「插圖」。或不拘於繪畫形成，而改以照片、剪貼或影印而等他種技巧的表現形式者，則代之以廣義的名詞「插圖」。

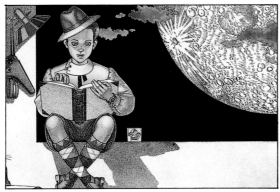
●日本當代插畫作品

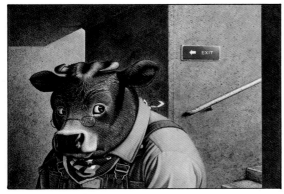
●新生代的插畫家作品

●具有設計意味的現代插圖

■插圖在各媒體的運用

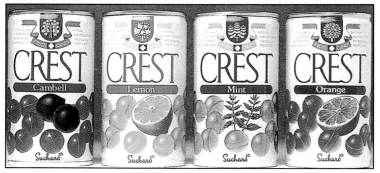

●配合寫實插圖的包裝

●圖案化的商標

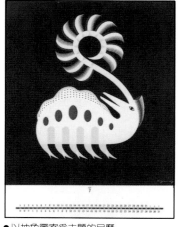

●以抽象圖案為主題的月曆

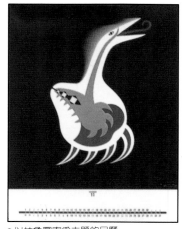

●以抽象圖案為主題的月曆

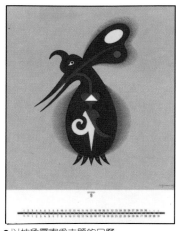

●以抽象圖案為主題的月曆

●具象插圖的海報

●抽象插圖的海報

第二章　爲什麼畫插圖

插圖的作用

在一張完成的作品中，繁雜而單調的文字敍述，舖滿在整個版面上，給讀者形成了另一種視覺上的壓力：但一張單純的圖片或是一個俏皮的圖案甚至於一些裝飾或點綴，卻往往有著令人意想不到的效果；而POP正是需要給人驚奇的一種促銷媒體。

一、POP插圖的視覺效果

繁榮的街景加上各行各業的門市店面，從北到南無一不是。如何使自家的門市陳列更吸引同業，便成了一門很深的學問；而POP（站在消費者製作的廣告）便成了店面最具有影響力的促銷媒體。書寫工整或單純的POP，看起來雖然乾淨整齊，但它最大的缺點即是不能吸引消費者的注意；進而購買POP中的產品，所以適度的變化或令人會心一笑的插圖，在POP盼演著極重要的地位。不管是照片或插圖對文字來說都會產生版面的視覺性效果，文字爲靜態，然而照片插圖卻爲動態，比較容易表達其情感。版面上插圖面積的大小，也可顯示這版面是否重視感覺或感性的設計。小面積的插圖，能顯示出細密感，並使讀者的視線集中；大面積的插圖，則比較重視情感，顯示出溫馨的一面。爲了加強視覺效果，發揮「物盡其用」的做事態度，材質的選擇也不再局限於麥克筆，粉彩、蠟筆、水彩、廣告顏料甚至於剪貼，在近年來都逐漸的被POP工作者使用，其目的只有一點，便是加強視覺效果。

二、POP插圖的看讀效果

整個版面皆是文字，會使人留下文靜的印象，也會產生枯燥、呆板的感覺。適度的安插插圖，即可化解枯燥無趣的呆板印象，帶給消費者

●卡通化的圖案可以吸引低年齡消費群的注意

較輕鬆有趣的畫面。著手於POP插圖，並不是單純的只要會畫便行；「字圖融合」是我們述求的重點；雖然豐富的插圖表現會吸引消費者的視線，但不切合的圖片卻可能帶來適得其反的效果，所以從事POP工作時不得不慎重，雖然它只是一張圖片。相對的，「字圖融合」的POP，能刺激消費者的購買動機，達到相得益彰的作用。

三、POP插圖的誘導效果

延續前一段的看讀效果，我們走入POP的文字世界。為了使消費者能在短時間內了解POP述求的重點，一張POP的文字敘述應不以超過50字為原則，極短的文字敘述如何吸引消費者注意、了解；此時POP的插圖便有著極重要的角色，就像流行語般，POP的插圖也有「臨門一腳」的重要性；了解文案進而創造出內容視覺化的插圖，將可把消費者直接的誘導至文字敘述中，這也是我們最終的目的。

綜合以上三點，我們已了解到POP插圖的重要性，不論是簡單的或是繁複的，一個成形的圖案帶給我們POP工作者是有著意想不到的驚人效果。不管是抽象、具象、寫實或者是材質的不同；只要您敢嘗試，敢去綜合，相信您會有著驚人的進步。文字有國界，但圖案卻沒有分際，尚未就學的孩童，不識字的長者都能了解插圖所代表的意義，了解此點，相信從今以後，您便不再忽略插圖的重要性！記住！插圖有「臨門一腳」的效果。

●插圖可以明白表現節慶的來臨

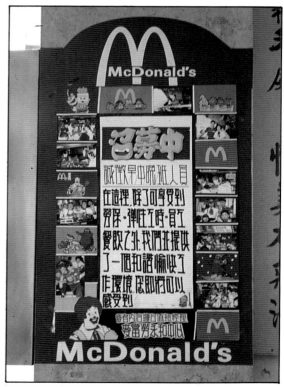

●插圖可以製造熱鬧氣氛

■有插圖無插圖海報之比較

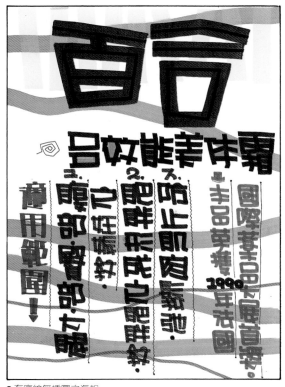

● 有底紋無插圖之海報

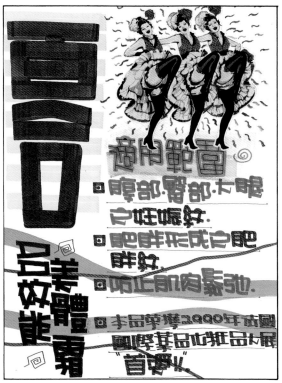

● 有底紋有插圖之海報

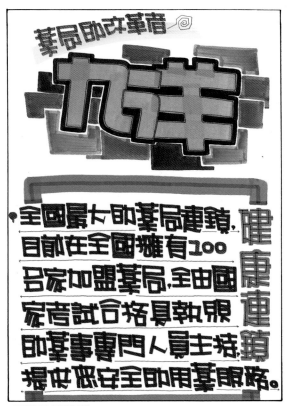

● 無插圖之形象海報

● 有插圖之形象海報

第三章　怎麼樣畫插圖

插圖的風格表現

在西洋美術範疇中我們常聽到各種流派，有如印象派、野獸派或立體派等類似之名稱，其各派別都擁有自己獨特的一套理論依據及獨特的表現技巧，當我們在觀賞印象派作品時知道它並非野獸派時，就是因為各派別有相異的風格，但只要是好的作品不論風格為何皆能令人感動。

同樣在POP插圖上，同樣畫人，我們若在頭與身比例上做變化，或是把部分器官做誇張變化，即能產生相當多的造型，形成各種不同的風格。在此我們依風格的差異將POP插圖簡單分為：寫實造形、具象造形、卡通造形與抽象造形，在製作插圖前我們應先依行業，張貼場合，作品主題來選擇插圖的風格，如此才能呈現最好的插圖。

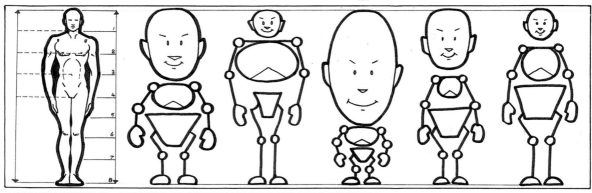

● 左圖為男人的理想比例，右側各圖則因為頭與身體比例的變化而產生不同的感覺與趣味性

● 較寫實的插畫表現實例，能明確的將物體外形表現出來

10

●趣造形化的插畫表現實例，比較有一種設計的味道

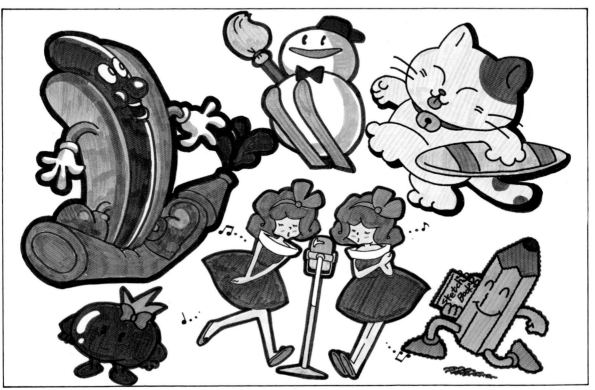

●趣味感十足的卡通化插圖表現實例

11

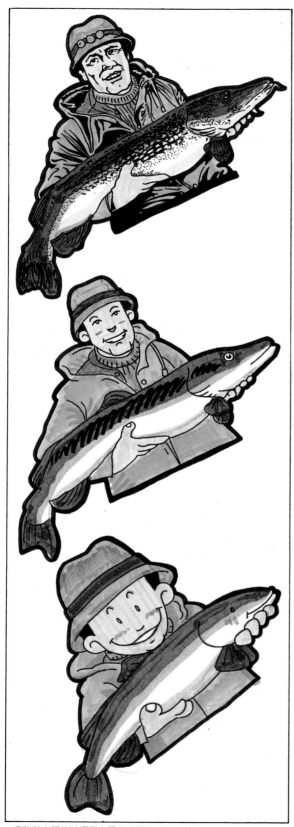

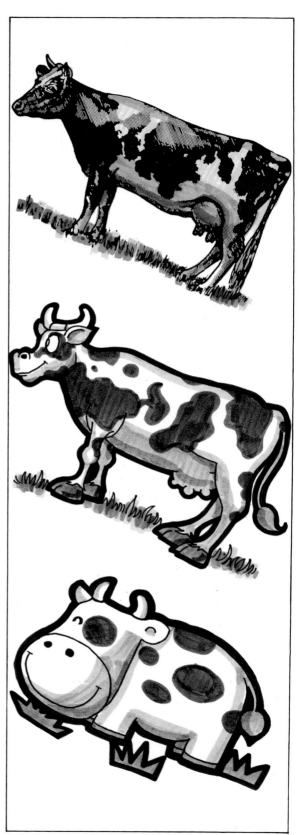

●魚鱗與衣服的皺褶因畫風的不同而呈現不同風貌

●運用近乎圓形與方形的線條畫出的乳牛更顯其可愛

■同一圖案不同風格的表現

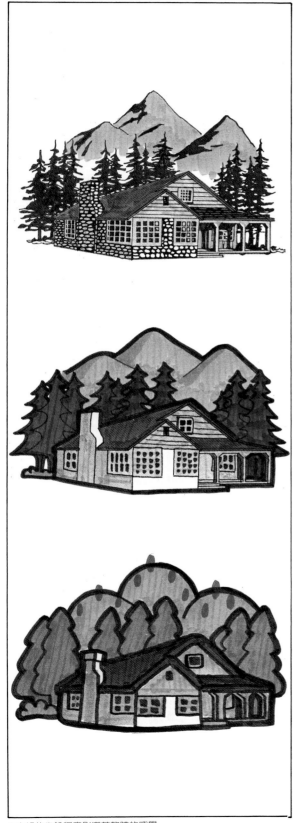

●山峰的尖銳程度影響著整體的感覺

●在非生物體上畫上五官手足是一種擬人化的的表現方式

13

■插畫的構圖技法

　　插畫的構圖技法有許多種，可依不同的需求來選用，若要最節省時間可用影印機構圖，要保持作品紙的最整潔用感光枱構圖，要最淡的輪廓線用粉彩構圖或描圖紙構圖，什麼器具都欠缺時只能靠徒手構圖，總之，各個構圖技法之不同地方主要是在其過程所使用的工具及花費時間多寡，與插圖完成之後的效果並無太多的直接關係，所以進行構圖時主要還是以速度為先決條件，因此盡可能的利用可以增快構成速度的工具，至於各種構圖技巧的詳細過程請參考以下的介紹。

■徒手構圖

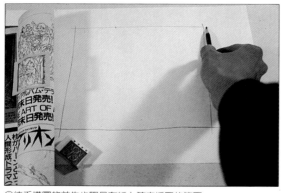

①徒手構圖的首先步驟是在紙上確定插圖的範圍

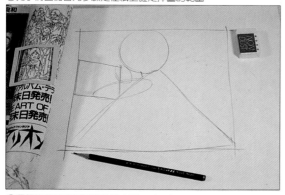

②運用簡單的幾何造形來確立頭、手、身體的位置

③構圖時以直線的轉折代替弧線較能避免錯誤發生

④鉛筆草稿打完後，用簽字筆作最後修正描邊的工作

⑤輪廓經簽字筆勾勒後，可以用橡皮擦將鉛筆線擦掉

⑥經油性簽字筆完成的輪廓線，即可以進行上色的工作

■描圖紙構圖

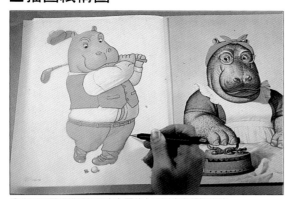

①先以紙膠將描圖紙固定在原稿上再以自動鉛筆描繪

②描繪完畢後用鉛筆在描圖紙背面塗上一層鉛粉

③第二次描繪可用鐵筆或原子筆，描繪時手切記不要重壓

④完成圖

■感光枱構圖

①使用時關掉四週光源會較清楚，單面印刷比雙面清楚

②描繪前先以紙膠將影印稿和畫紙固定

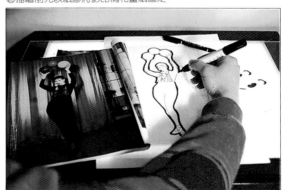

③描繪時把原稿放在旁邊有利看不清楚的時候作對照

●當我們須要做錯開或點塗上色方式時，有感光檯更方便

■粉彩構圖技法

　　粉彩構圖的特色是在作品紙上不會出現不必要的線條，也不會有很重的輪廓線，可說在所有的構圖法中最能保持作品紙張清潔的一種，過程中須注意的地方便是在轉印時，手要避免重壓已塗好粉彩的草稿紙上，才不會出現手印於作品紙上。

④以紙膠將草圖紙固定在所需要的位置上

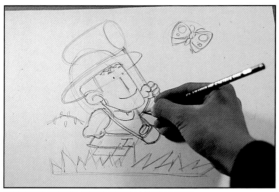

①粉彩轉印構圖法的優點是可以大膽的畫草圖

⑤用原子筆或描圖專用鐵筆描圖，描圖時應避免手重壓

②在草圖背面以較深色的粉彩塗上一層

⑥轉印完成後，畫面即能有需要輪廓又能保持乾淨的畫面

③用面紙將粉彩粉均勻地抹散

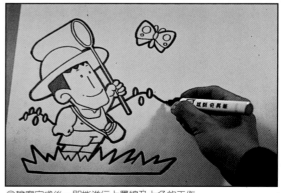

⑦輪廓完成後，即能進行上墨線及上色的工作

■影印機描圖技法

　　影印機是非常便利的器具，不僅能幫人寫字更能替人畫圖，其有幾個特點：①**影印機能快速的複製**，因此在製作大量相同的插圖時，利用影印機是極為省時的。②**影印機具放大縮小的功能**，如要放大縮小一插圖，用影印機比手來得準確與快速。③**影印機等於一台拍立得相機**，對於厚度不大的實物可用它影印出來，如同黑白照片一般。④**影印機有變形的功能**，這是一般人較少發現的技巧，也是店家不一定會配合的技巧，方法是在光線掃描時移動原稿來拉長、壓扁或扭曲圖案，以上是以一般本身未具變形的影印機來論，目前已出現具有變形功能的黑白影印機。可見隨著科技的日益進步，很難想像POP插圖日後會有什麼新的發展。

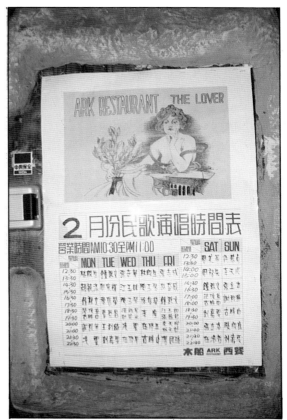

●運用影印放大再以粉彩上色的街頭海報

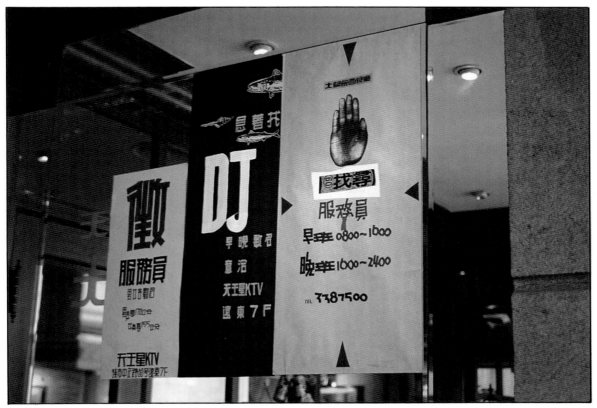

●配合影印手掌的插圖讓徵人海報更有設計味道。

■影印機的功能運用

● 影印機有快速大量複製的特點

● 當機器進行掃描時，影印稿若在玻璃上任意移動則可以影印出意
　想不到的變形圖案

● 可利用影印機的手送台送有色的紙，描圖紙及不會太厚的特殊
　紙，創作出更多樣的插圖

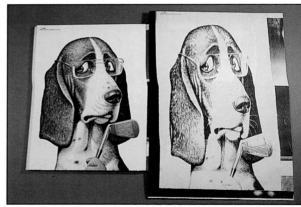

● 掃描時，將原稿作等速但比掃描光慢的向左移動，可以均勻的將
　圖拉長變形

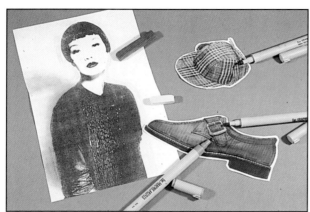

● 影印後的黑白稿能使用粉彩、麥克筆等不同上色畫材來塗色，使
　圖畫更醒目與完整

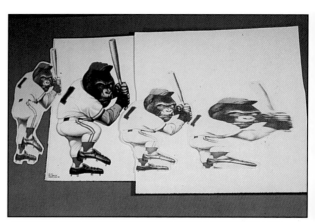

● 同樣的圖可以利用移動原稿的速度快慢做出不同程度的拉長壓扁
　變形

■作品實例

● 彎曲變形增張圖案的趣味感與速度感

● 傳真機的拷貝功能可以製造出類似電腦繪圖的方形網圖，只要再
　配合一般影印機將其放大就可以清楚看到

● 影印機也等於是部拍立得相機，可以將有厚度的實物影印出來

■插圖的輪廓表現

在色彩學上說到「任何色彩都可和白色與黑色相調和，因此我們在色與色間加上黑、灰或白的輪廓線，會有安定畫面與調和色彩的作用，反之有色彩的輪廓線會讓畫面產生不安定感，彩度愈高畫面愈活躍，除非是特別效果所須，否則宜採用無色彩及低彩度的顏色來勾勒，畢竟那是大家最能接受的一種方法。

至於輪廓的變化，一方面可利用不同性質的筆，一方面可以利用不同的筆法勾勒，不再一味都是直線了，我們可以創出屬於自己風格的輪廓線。

●配合具有版畫風格輪廓的街頭海報

●同一圖案作有勾勒輪廓與不勾勒輪廓的比較

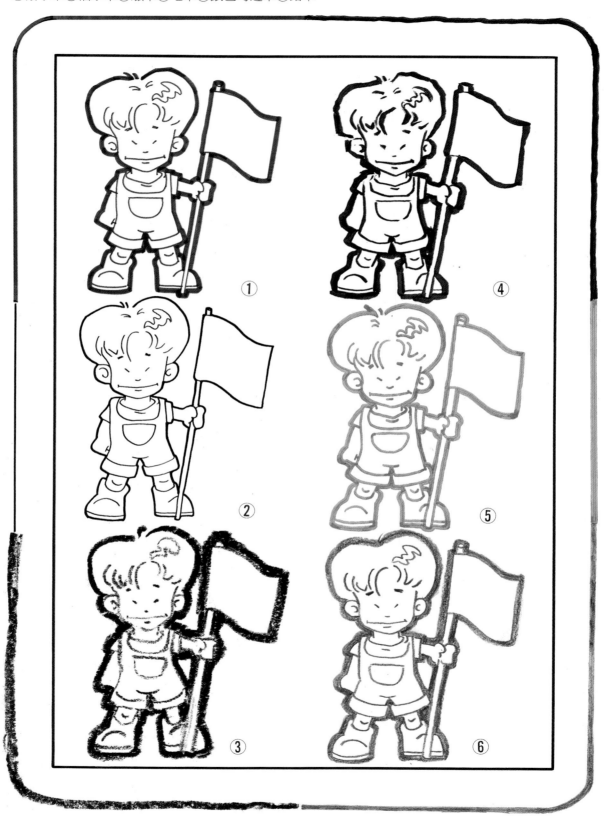

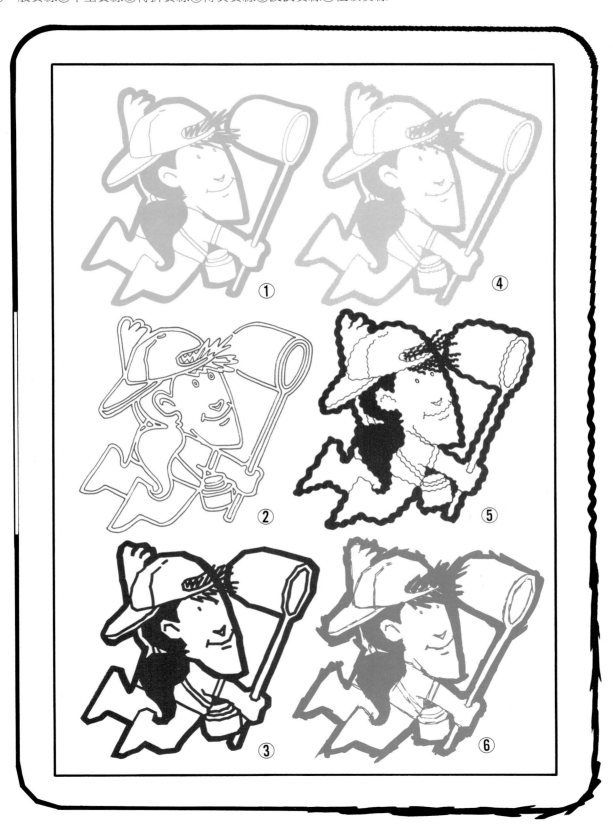

■虛線輪廓

①一般虛線②齒輪虛線③地圖虛線④中空虛線⑤點虛線⑥寫意虛線

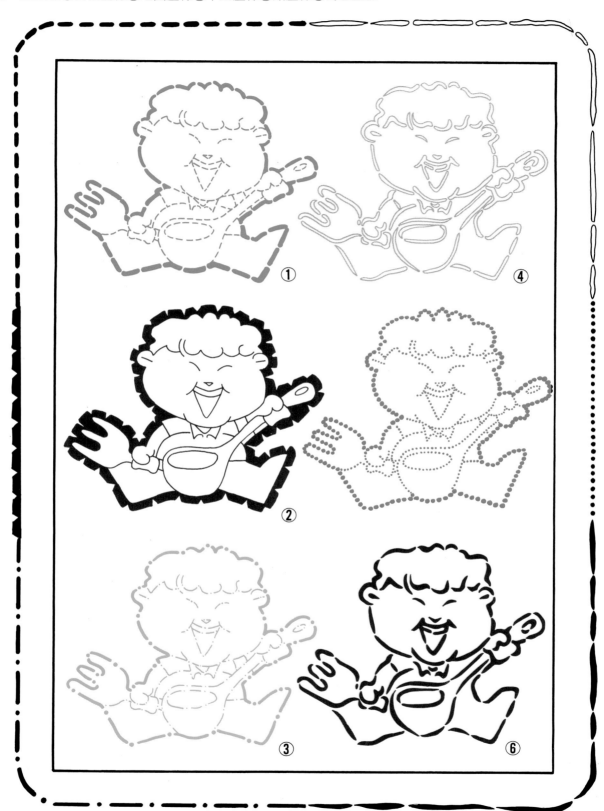

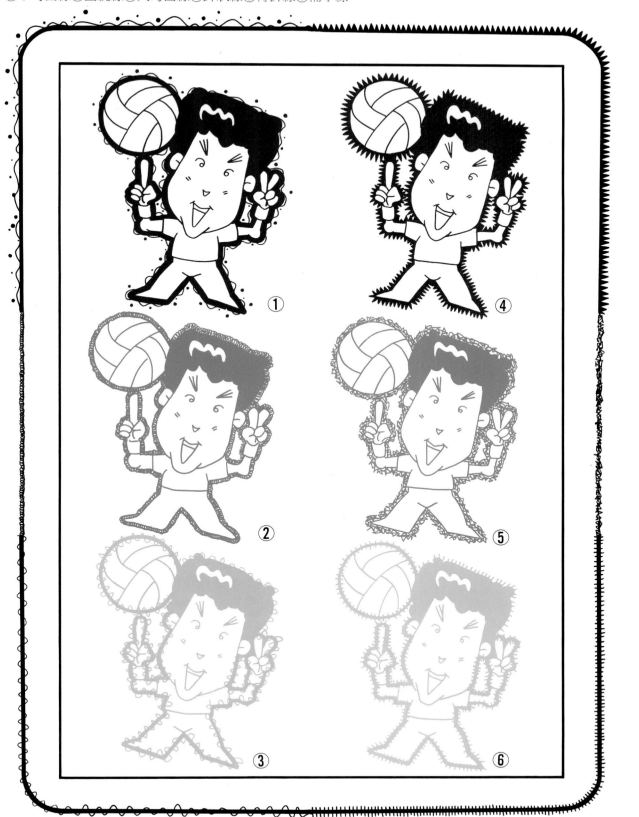

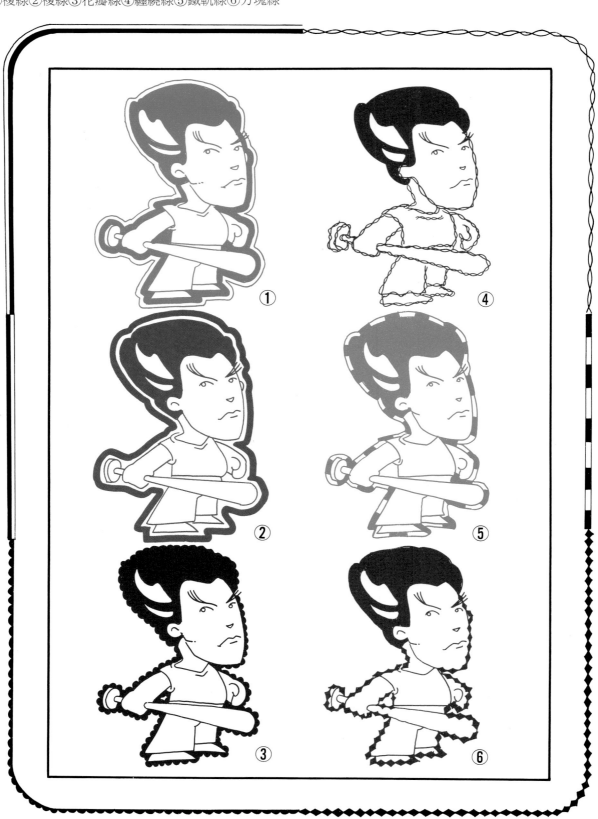

■色彩與輪廓的關係
①色彩擴張②色彩縮小③多色輪廓④陰影輪廓⑤色彩錯開⑥輪廓留白

■作品實例

■作品實例

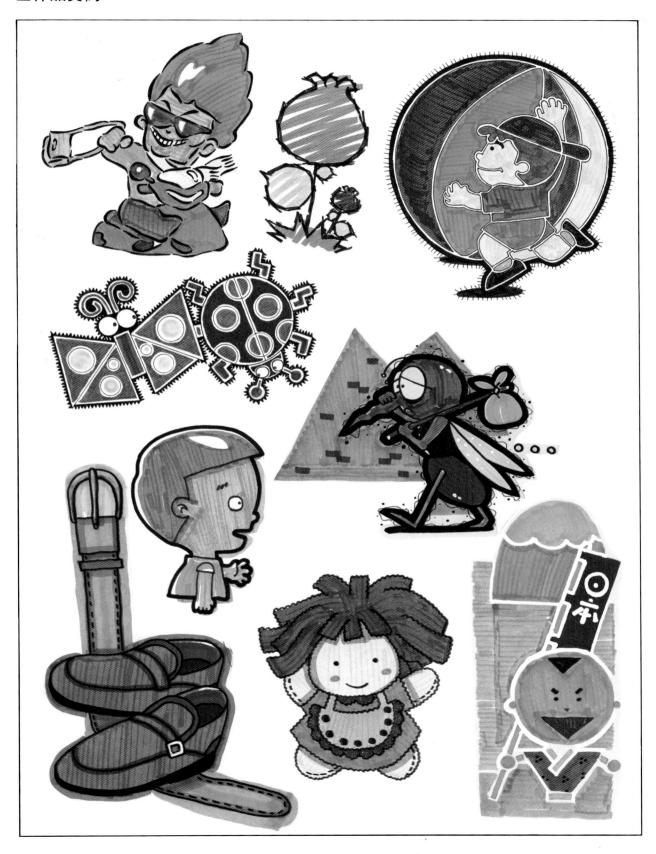

■插圖的上色方式

　　舉凡插圖的上色方式實在是相當的多,不論是素材的應用或是畫面的構成應該都是多樣的,可惜我們在街頭所看見的作品實例,感覺上只是固定的幾種,身為一位專業POP設計人應該能掌握最突出最快速的插圖表現,若是對於插圖上色方式的認識不夠,將會犯了捨近求遠、事倍功半的禁忌。

　　筆者於本單元特別將目前較適合拿來繪製POP插圖的上色方式做了選擇性的介紹,其中會有一些你已熟悉的技法,會有一些從未發現的技法,希望這些技法能有激發你創造新技法的作用,也能幫助你在製作插圖時更得心應手。

●以空白過多的插圖來搭配有色之底令人略感海報不完整

●同一圖案上色及不上色的比較

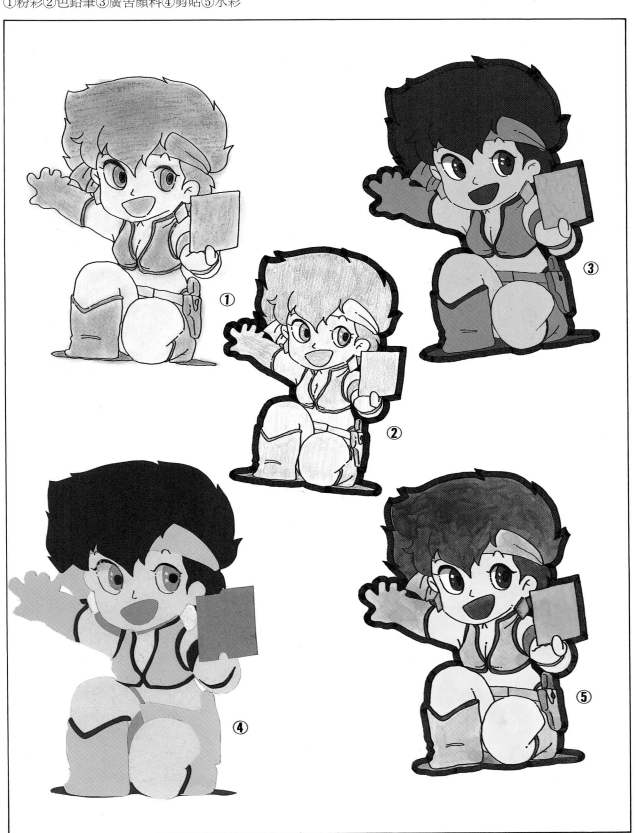

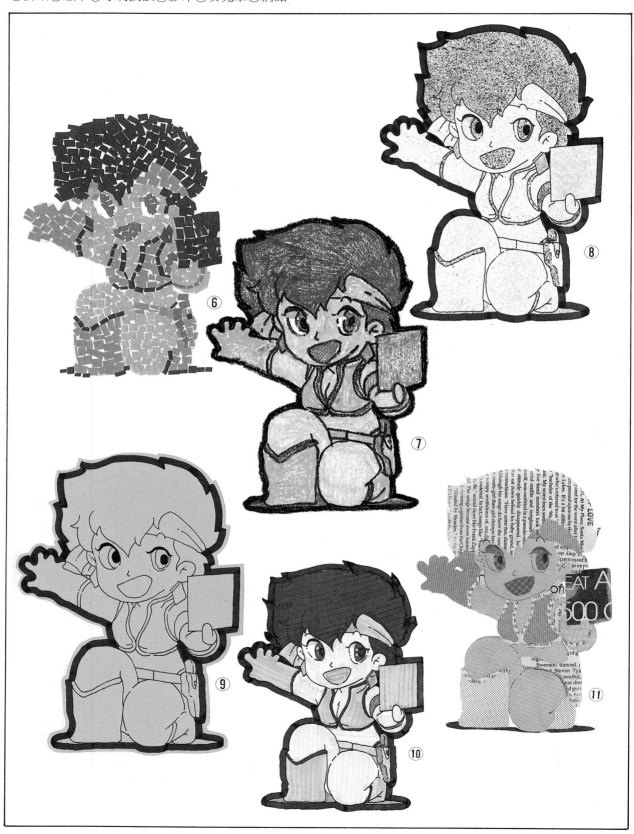

● 運用臘筆上色的民歌餐廳海報

● 運用剪貼技巧的補習班海報

● 運用麥克筆上色的夾娃娃吊牌

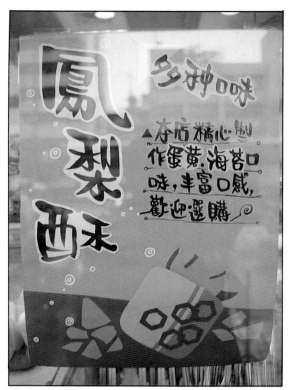

● 運用剪貼技巧的食品海報

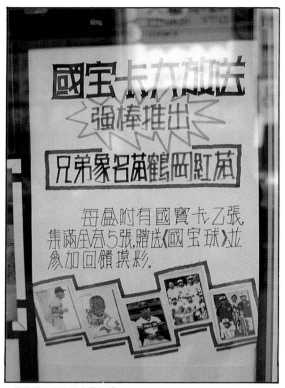

● 運用照片拼貼的食品海報

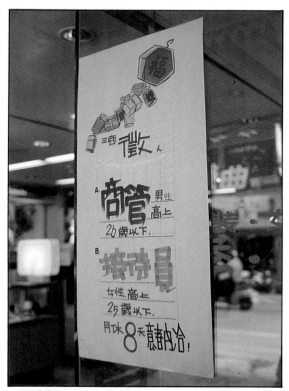

● 運用色膜及網點的徵才海報

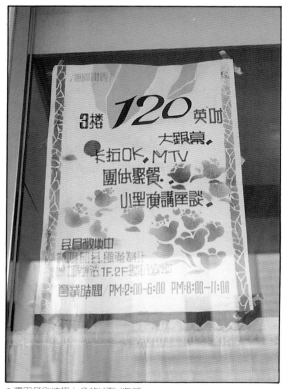

● 運用牙刷技巧上色的KTV海報

■麥克筆上色

　　麥克筆依其墨水性質可分油性及水性兩種，油性的特色是揮發速度快，墨水有臭味，較能保持畫面完整；水性的特色是可和水混用，製造渲染效果，但揮發性慢易污損畫面。

　　麥克筆因其使用時不須混合水或其他的畫具配合，加上其本身色彩種類多而鮮豔，如此便利的特質，對於一向追求速度的POP工作者是再好不過的畫材，我們也可以說麥克筆在繪製POP插圖時是被使用率最高的一種畫材，可惜一般的人只會利用其平塗與重疊法二種，在此筆者特別自創了幾種在街坊未曾使用過的技巧，再將幾種少被使用的技巧較完整的介紹出來，希望藉此再提升麥克筆的使用範圍。

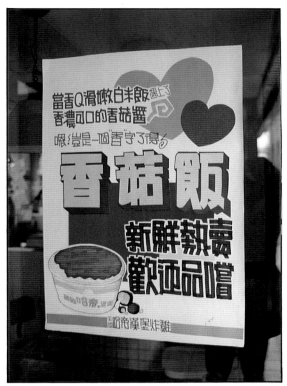

● 麥克筆平塗技法的街頭海報實例

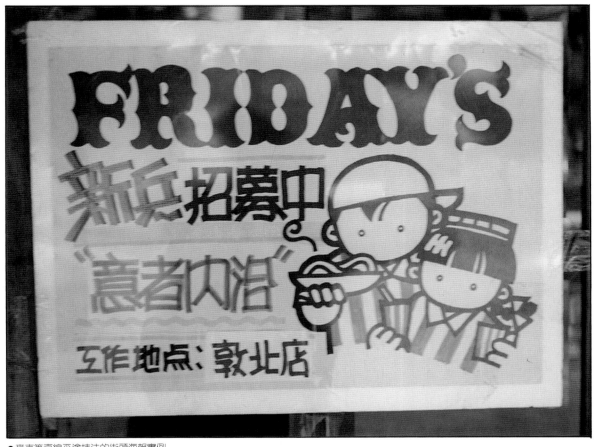

● 麥克筆直線平塗技法的街頭海報實例

●水性麥克筆：水性麥克筆揮發性較慢，因此運用時應小心污損圖面。墨水為水溶性，遇水會有暈染的效果

●油性麥克筆：墨水因為是化學溶劑製成，因此會有臭味與快速揮發的特性，適合快速圖和書寫

■麥克筆不同上色方法
①錯開法②筆觸法③寫意法④平塗法⑤重疊法⑥曲線法⑦直線法⑧平塗法

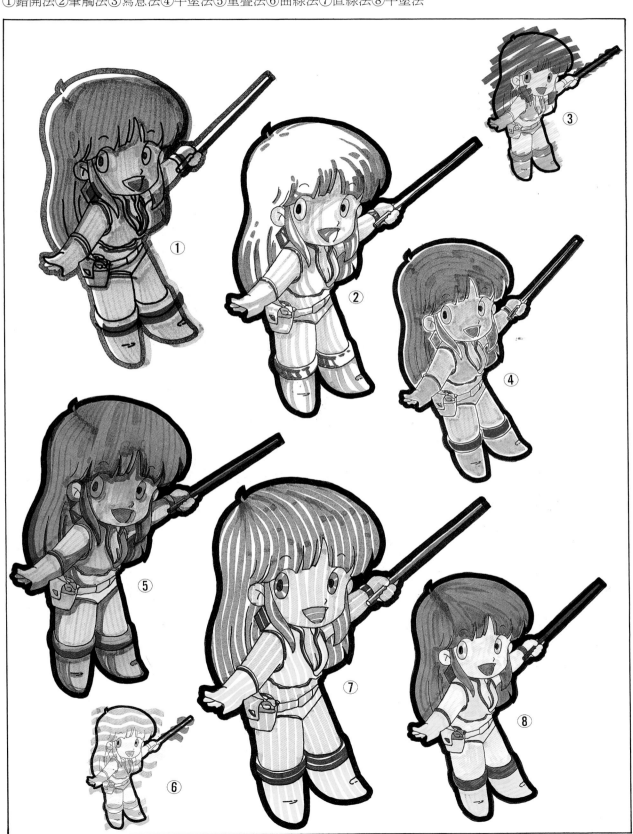

■點塗法

　　點塗法的基本架構是以許多的點來構成面，雖其基本單位為點但所做出來的感覺還是為面，尤其在觀賞距離愈長時，感覺愈明顯，就如同我們平常所看到的印刷品其實也是由許多肉眼難以發現的小網點組成。如果在插畫圖案較大時利用此方法，一方面可以避免大面積平塗的困難，另一方面可以增加單調色塊的豐富、變化與設計性。

（P156‧157之附錄，可供參考使用之）

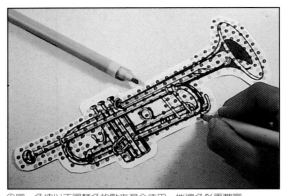
①同一色塊以不同顏色的點來混合使用，能讓色彩更豐富

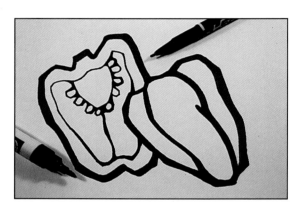
①先以油性奇異筆勾勒好輪廓

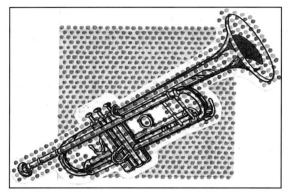
②完成圖

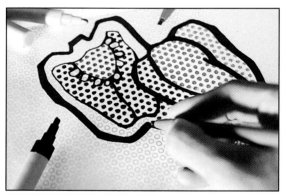
②利用網點紙和感光勾畫出整齊的點

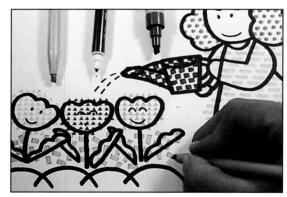
①除了圓點外也可以方形點、橢圓點與三角點來表現

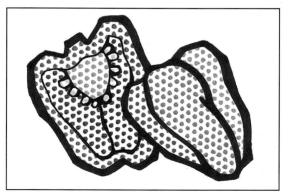
③完成圖

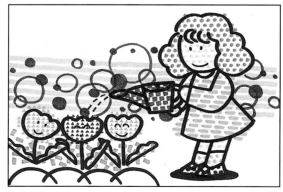
②完成圖

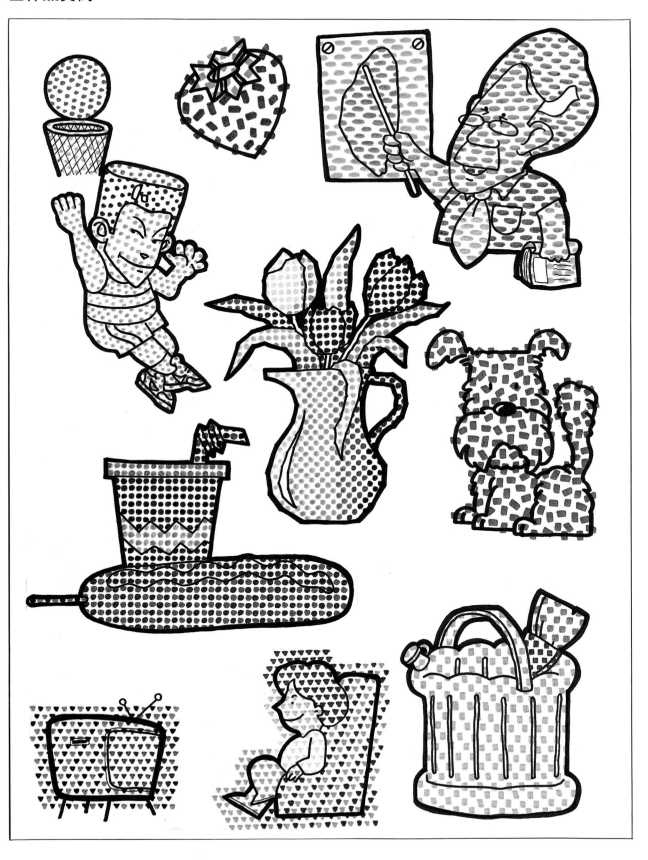

■直線塗法

　　「直線塗法」故名思義是以直線爲要素來構成面，特色與點塗法相類似，表現的方式可以徒手，利用三角板及立可白三種，線條的搭配則可以粗、細相互結合，也可以運用色彩來做變化，才不致流於單調呆板，至於線條的方向也可依情況做選擇，不見得只能直線或橫線。綜合而論，直線平塗也是極具多樣性的一種上色技法。

①奇異筆勾好邊後，先以麥克筆較寬的一面畫直線

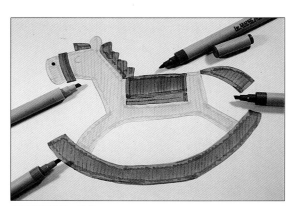
①首先平塗每一色塊

②再以深淺不同的細線作搭配

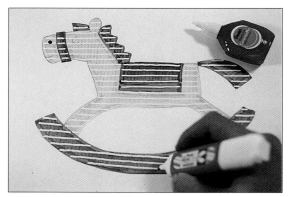
②再以極細修正液拉出平行直線

①利用兩三角板可以畫出很整齊的線條

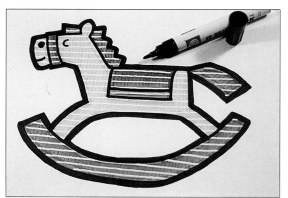
③最後用奇異筆勾勒輪廓即告完成

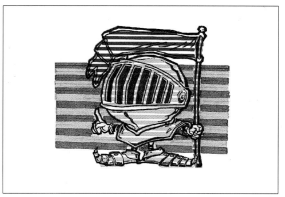
②完成圖

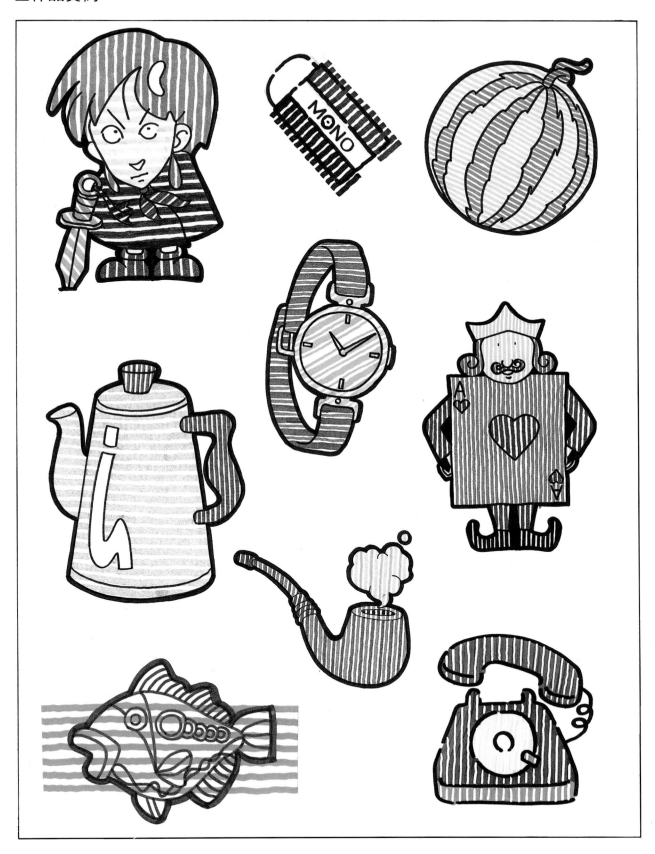

■曲線塗法

　　曲線塗法的作法與架構可說和前面的直線塗法幾乎相同,但二者產生的效果卻又有極大的差異,製作時宜練習徒手拉波浪曲線,如此是最快速且又能有流暢曲線的方法,曲線塗法另有一種利用筆尖隨意圈轉出的小曲線來構成面,完成後會有類似臘筆的效果。

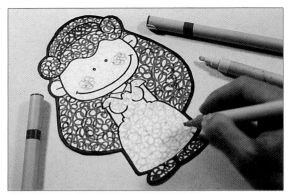

①輪廓描好後,用麥克筆的尖端隨性畫出曲線

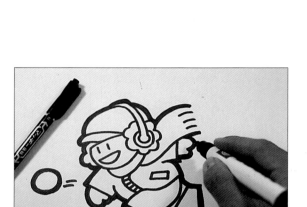

①先以油性簽字筆勾出輪廓

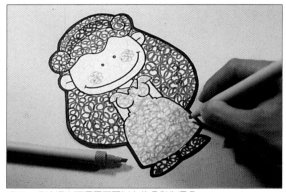

②同一色塊裡也可運用兩種以上的色彩作混色

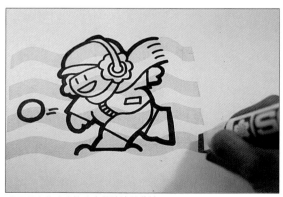

②用較寬的麥克筆畫出整波浪狀曲線

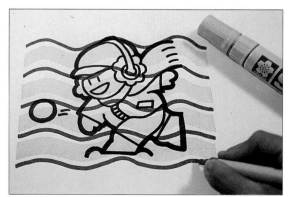

③最後選擇最適合的顏色來做細線搭配

●利用曲線塗色的街頭海報實例

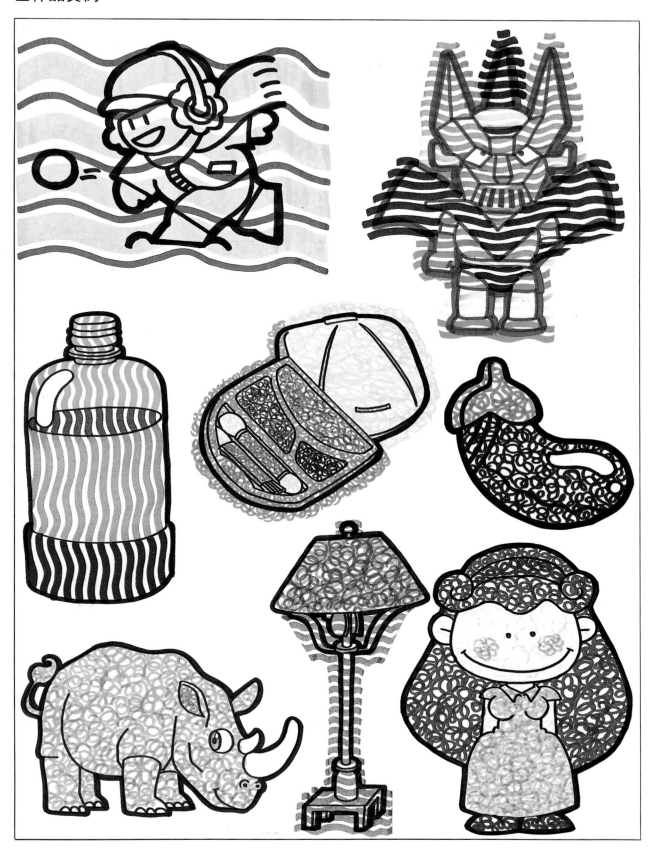

■平塗法

平塗法與重疊法可說是最常被利用的二種麥克筆技法，以平塗法而言，它算是麥克筆技法中最簡單的一種，常在畫重疊法上被利用，其基本的定義是各色塊互相獨立不重疊來構成主體，繪製時應盡量保持筆法的整齊與流暢，如此才能有最整潔均衡的色塊。

④較細微部分可用較小的筆或是筆尖來塗

①先以油性簽字筆將輪廓勾勒好

⑤完成圖

②平塗前先以所需要的顏色在色塊外圍畫一圈

③水性麥克筆易留下筆觸，因此平塗時應盡量採平行直線

●運用麥克筆平塗技法的街頭海報實例

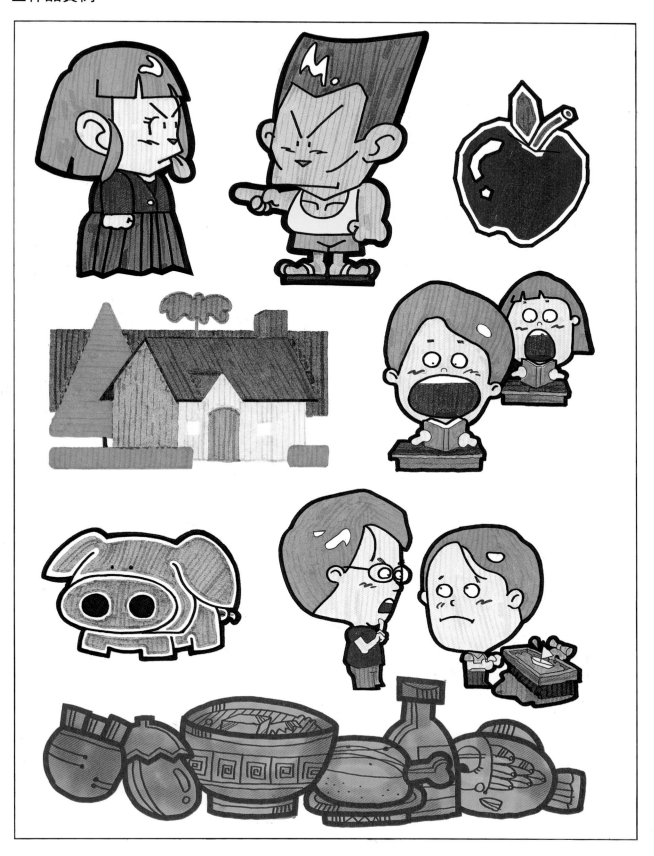

■寫意塗法

　　寫意塗法是打破輪廓線限制的一種上色方式，不管是以幾何造形或是不規則的大筆觸來表現，都能顯現出一種率性豪放的特殊感覺，此種畫法因為使用顏色數不多，因此在選擇搭配色彩上要謹慎些，此外配合著點或線塗法將可以得到更多的變化。

①先以奇異筆和油性簽字筆將輪廓線畫好

①首先用奇異筆勾勒輪廓線

②再以角20或角30的寬麥克筆隨性的畫出輪廓線

②以淺色的麥克筆畫出簡單的幾何造形色塊

③完成圖

③完成圖

48

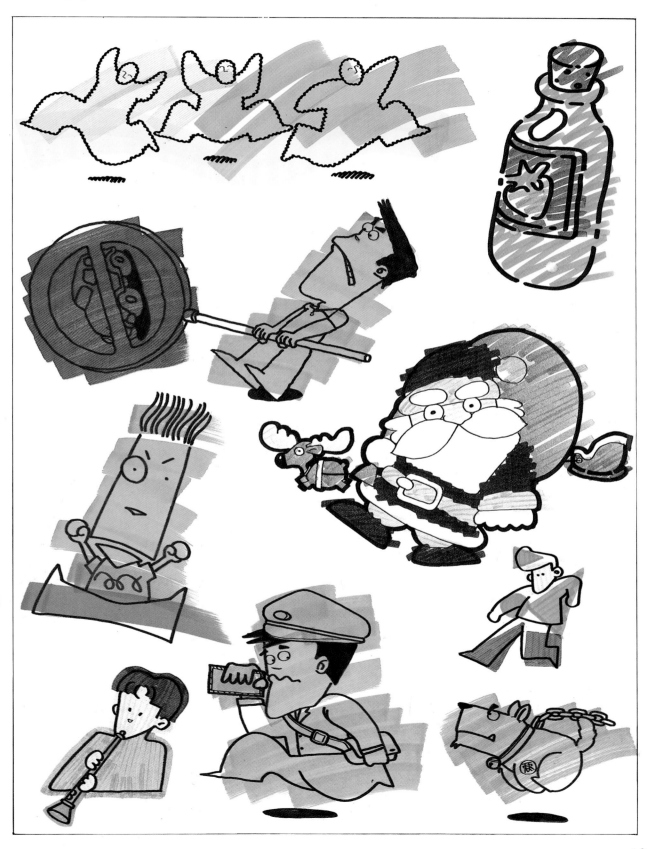

■錯開塗法

錯開塗法是將印刷套版偏差的特殊感覺轉移成上色的一種技法，決定錯開的方向後，可利用二種方法來繪製，方法一為完全利用目測，較精確的方法二則要利用感光枱，前者為較快速方便的方法，但需要一些經驗的累積，後者則能達到作品的極精緻。

①輪廓線先以奇異筆勾勒出來

①首先以奇異筆和油性簽字筆勾勒輪廓，完成後影印一張

②靠徒手與想像畫出錯開的色塊

②將影印稿故意與上圖錯開固定，之後運用感光枱來上色

③背景也可利用相似的手法表現出

③完成圖

④完成圖

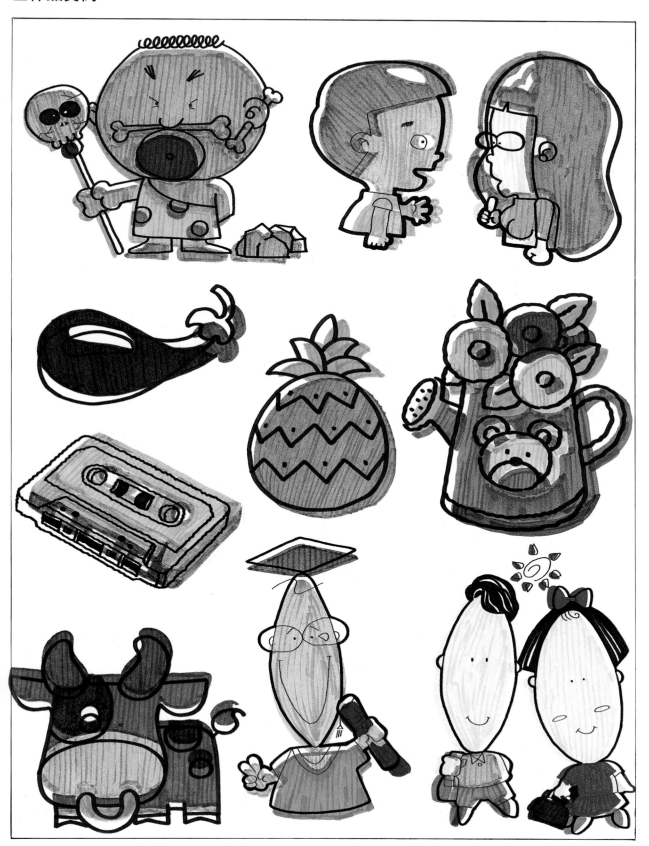

■重疊法

重疊法是經常被使用的一種麥克筆技法,它可以表現出相當寫實的物品,但先決條件要具備色彩豐富的麥克筆,若有顏色不足的狀況發生,可以筆觸疏密或麥克筆的混色特性來克服,此外重疊法也能表現別於寫實的感覺,如簡潔明暗的卡通效果及較設計感的造形圖案。

● 麥克筆的混色效果:上圖與右下圖為淺藍、黃色與粉紅三色混色效果;左下圖為藍、橙和黃色三色相混的效果

①先從較淡的顏色平塗一層,再依序畫較深色的部分

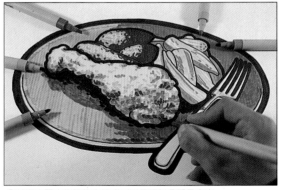

②若要表現出物體的立體感可以用類似色重疊畫出

③完成圖

● 用重疊技巧表現的街頭海報實例

■作品實例

■綜合塗法

綜合塗法相當然爾便是集合前面所介紹的所有麥克筆技法來表現一個插圖,當你看到左右兩頁的作品實例同時一定能感受到它那種繽紛熱鬧非凡的特質,對於強調插圖很有作用,在做搭配前應在心中想像會有什麼樣的效果產生,以免在過程中發生錯誤而前功盡棄。

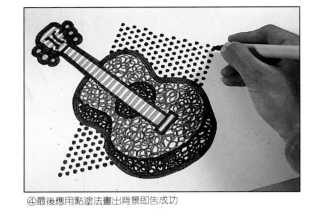

④最後應用點塗法畫出背景即告成功

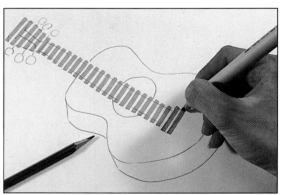

①一開始用直線塗法表現

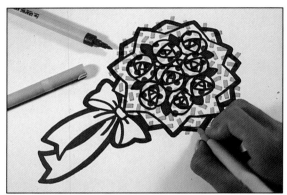

①奇異筆勾好輪廓後,以混色與單色點塗法表現花朵

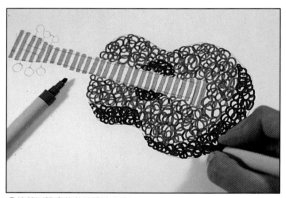

②接著以隨意的曲線塗法畫出

②再以三角形混色點塗法表現彩帶

③用深色麥克筆描出輪廓

③背景運用曲線塗法與直線塗法配合

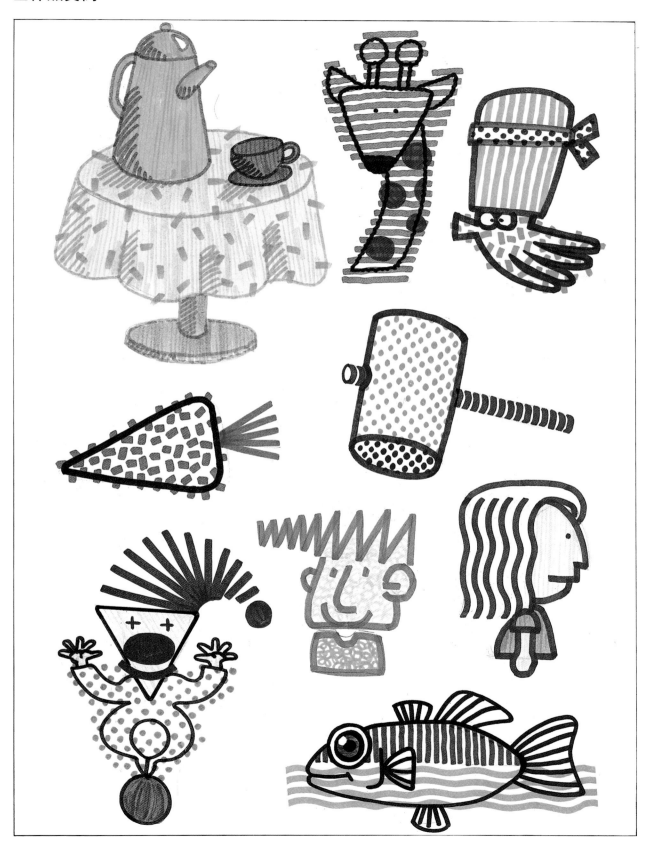

■水彩上色技法

　　水彩因阿拉伯膠比例的不同分透明與不透明兩種，透明水彩容易表現渲染效果與柔和畫面，疊色時上色彩會相互影響而有複雜的色彩變化；不透明水彩則因其不透明的特性，在疊色時會將底色完全蓋沒，此外水彩筆與水彩紙的種類也繁多，可依不同需要做適當選擇。

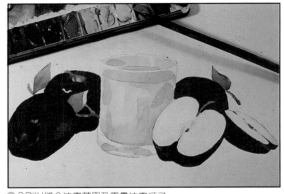
②分別以縫合法畫蘋果及重疊法畫杯子

●水彩顏料分透明與不透明兩種，筆則分為圓筆、平筆、線筆和扇形筆

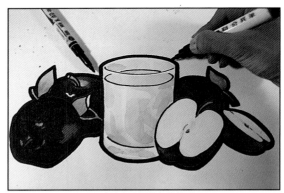
③上好水彩後用油性簽字筆和奇異筆勾勒輪廓

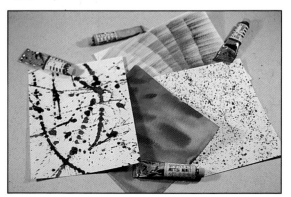
●用甩筆、敲筆、渲染或乾筆等不同技巧可創造特殊質感

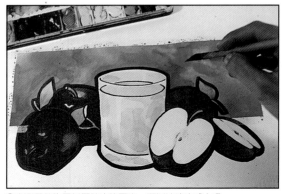
④畫背景前先用紙膠貼出範圍來，再以渲染方式上色

①在已打好的鉛筆稿上染上一層淡淡的黃

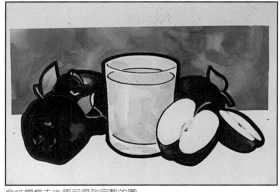
⑤紙膠撕去後便可得到完整的圖

■作品實例

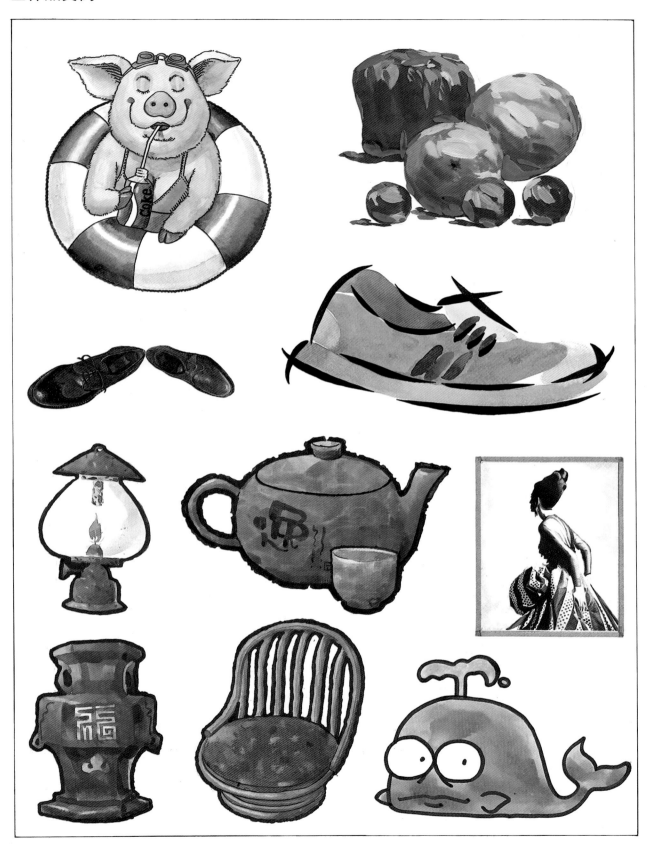

■廣告顏料上色技法

　　廣告顏料是一種色彩感很豐富的畫材，所以適合於配色練習，卡片及海報的製作，對於大塊面的平塗，廣告顏料也是相當合適的，其平塗效果的好壞與所混合的水份有著重大關係，水份若過多則色彩飽和度會不夠，水份若太少則易留下筆觸，最好的方法是先於紙上試驗。

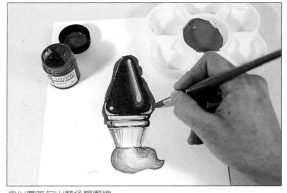
③以圓筆勾出藍色輪廓線

● 選用梅花盤宜用瓷質，因為塑膠製品容易吃色不易洗去

④完成圖

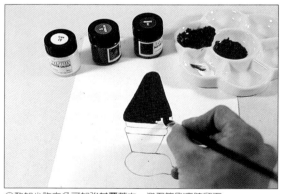
①酌加少許白色可加強其覆蓋力，避免筆刷痕跡留下

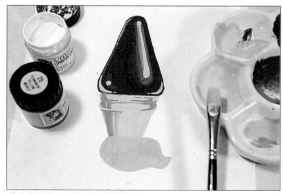
②大面積的平塗適合使用平塗筆

● 搭配廣告顏料插圖的特價吊牌

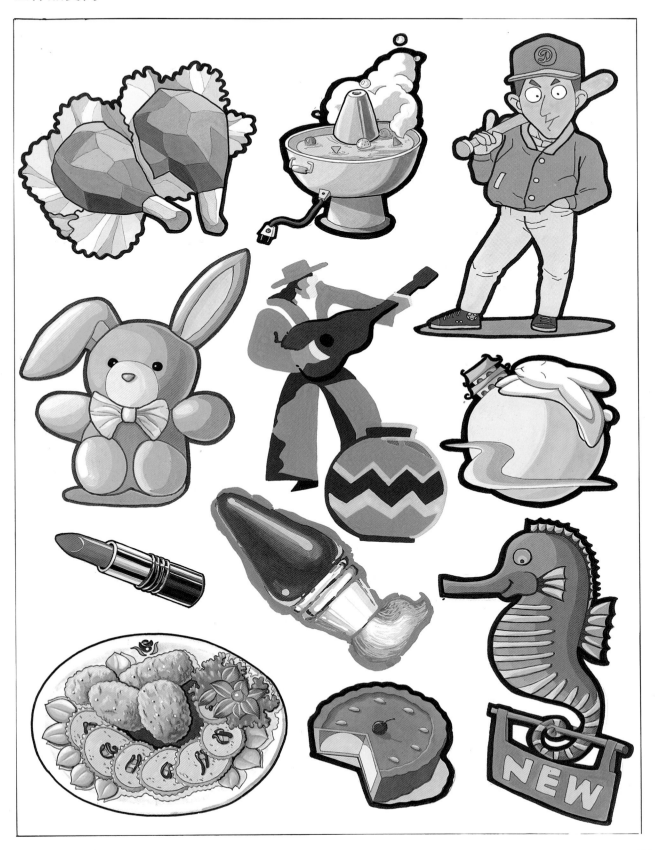

■粉彩筆上色技法

　　粉彩筆具有顏色纖細柔美的特色，因其附著力弱，所以較不易混色或重疊塗畫，選用紙張也就以表面較粗為合適，繪製時可以手指、棉棒或面紙輕磨使成暈渲漸層效果，又因其顏料易掉落，故欲長期的保持，可噴上一層保護膠水來維持，噴時避免太過接近以免顏料被吹落。

③先以刀片將粉彩刮成粉末狀，再以乾淨的平塗筆來塗抹

● 粉彩分為軟式、硬式和粉彩筆、鉛筆三種，形狀則分筆形、圓條形和方條形

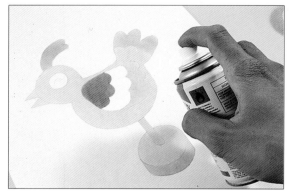

④若已上色完成的部分有要再貼膠膜時，應先噴上保護膠

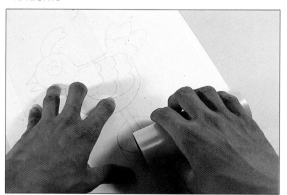

①先在鉛筆稿上貼上遮蓋膠膜，貼時要避免氣泡產生

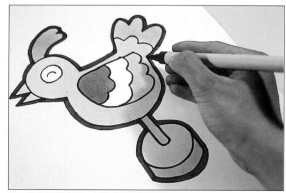

⑤上色步驟結束後，以深色麥克筆勾邊

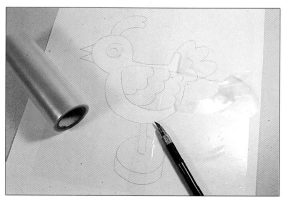

②運用筆刀將所要上色地方的膠膜刻下，但仍須保留下來

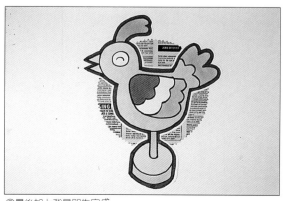

⑥最後加上背景即告完成

■作品實例

■蠟筆上色技法

　　蠟筆可分為油蠟筆和粉蠟筆等兩種，在所有的畫材中，蠟筆算是較經濟的一種，因為材質的關係，所以蠟筆不適合做精細的描繪，但仍可做大面積的塗色，以及裝飾點綴、寫意的上色等，使用時應嚴防污損乾淨的紙，可用保護膠保護。

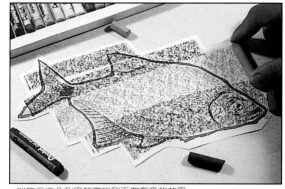

●蠟筆很適合利用較寬的側面做寫意的效果。

●蠟筆在所有畫材中算是較經濟的一種

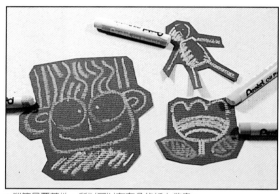

●蠟筆具覆蓋性，所以可以在有色的紙上做畫。

●上線為先畫黑線再塗蠟筆的效果，下線則是反之效果。

●不同勾邊用具的效果：依上到下為奇異筆，水性彩色筆，蠟筆及沾墨的毛筆。（均在蠟筆塗色後上的線條）

●蠟筆也適合做裝飾點綴的效果，圖為應用海報實例。

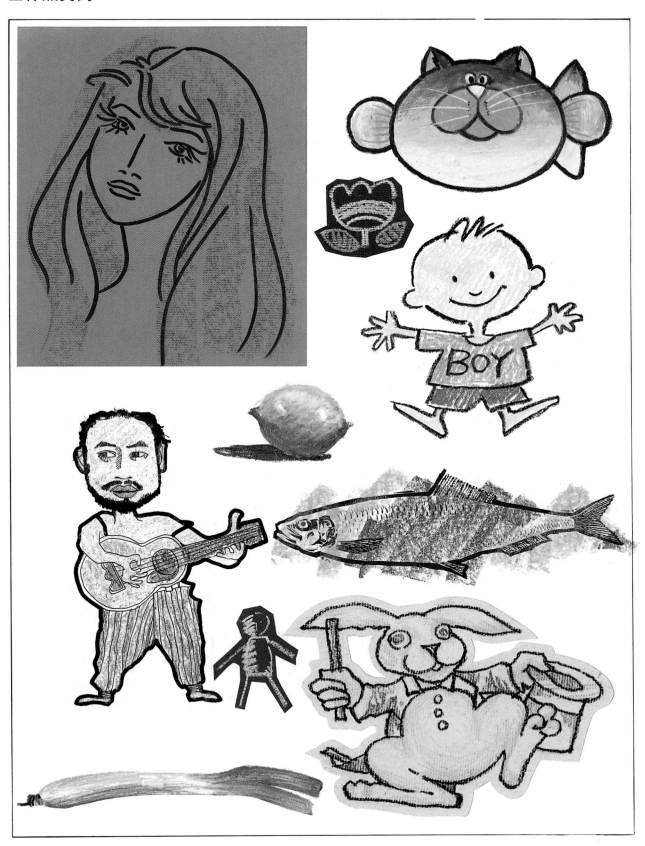

■色鉛筆上色技法

　　色鉛筆和鉛筆的基本結構是相同的，不同於色鉛筆在色彩應用上跳出黑白限制，可創造豐富的色彩變化，缺點是只適合表現較小的插圖，因過大的插圖會發生平塗上的困難。繪製時可將鉛筆素描的觀念帶入，充分利用各種筆描來表現，而水性色鉛筆則可展現如水彩的另一種風貌。

②明暗變化的處理可用同色系的中間及較深色調

● 色鉛筆通常分水性及油性二種，圖為水性色鉛筆

③在處理明暗變化時，一般常用明、中、暗三種調子。

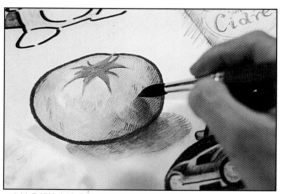
● 水性色鉛筆在塗色後可用濕筆做渲染的效果

④上色完畢後以水性或油性簽字筆勾勒輪廓線

①先從淡色著手，筆觸可以把鉛筆素描的觀念帶入

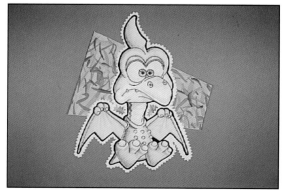
⑤加上背景的完成圖

64

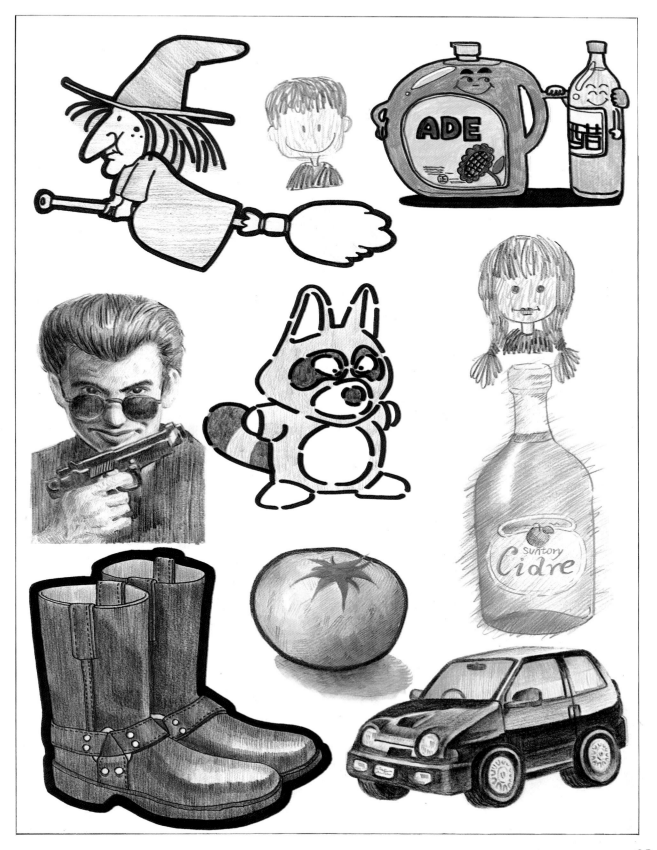

■牙刷技法

　　此技法主要是利用牙刷尼龍纖維的彈性，將刷毛的廣告顏料彈射出去，製造一種很特別的砂點塊面，以往書上介紹的方法都是以牙刷磨擦鐵製濾網，在此所介紹的則是徒手撥彈牙刷，撥彈時力道大小與和紙面的距離遠近均會有不同的效果產生，而型板則可利用紙板或膠膜來做。

③接近完成的效果

● 彈刷效果所需要的用具

④完成圖

①利用影印機複製畫稿，再用筆刀刻出要上色的型板

②以不要的舊牙刷沾上調好的廣告顏料，再以手撥彈牙刷，此時要避免顏料過多而滴在畫面上

● 利用彈刷技巧的街頭海報實例

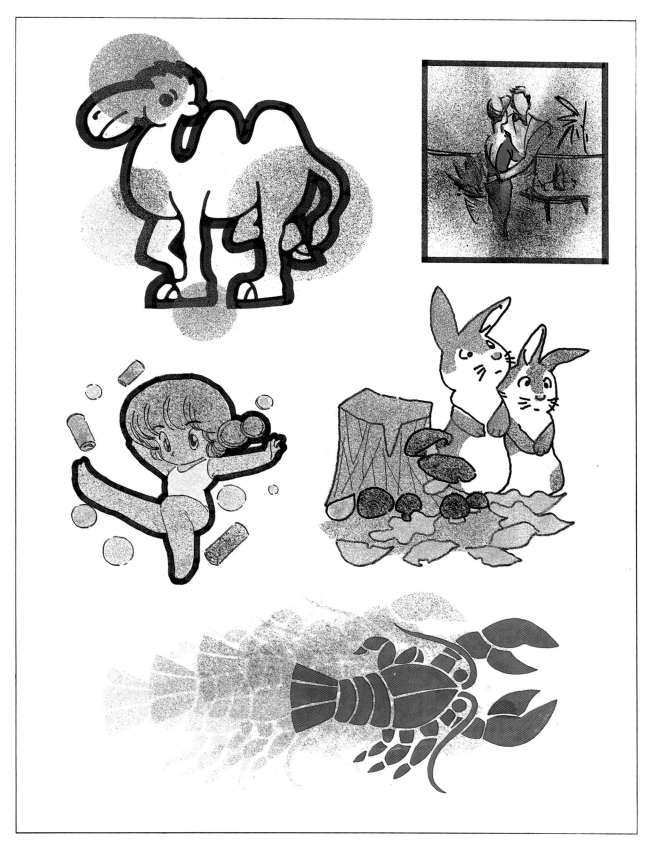

■剪貼技法

剪貼的範圍相當廣大，可以是平面也能是立體，使用的素材更包括了日常生活中所能發現的各種紙張，如各式色紙、報紙或包裝紙等，可利用布、鈕扣、樹葉與花朵等素材來創作，製作時為維持桌面完整，可先墊一塊切割墊，盡可能的發揮想像力你可以發現剪貼法的廣闊。

②在切割墊用筆刀及剪刀將色紙裁割出所須形狀

●剪貼除了一般的色紙外，也可運用報紙、雜誌來表現

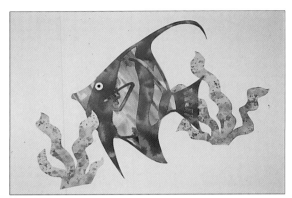

③完成圖

●剪貼可依不同的需要選用不同的固定膠和裁切刀

①以自己用水彩特殊技法做出的色紙來做剪貼，更能展現個人的獨特風格

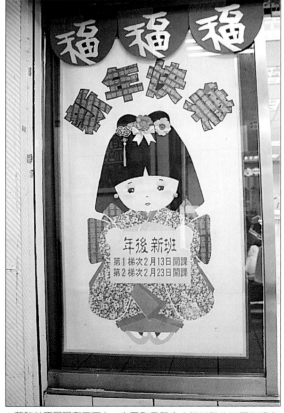

●剪貼並不局限在平面上，本圖則是配合立體紙雕的街頭海報實例

■作品實例

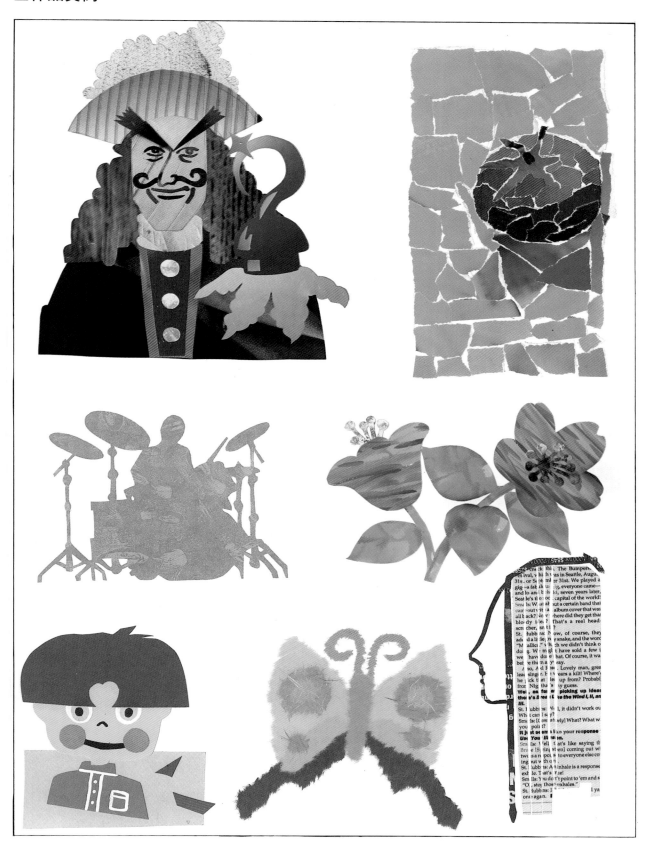

■卡典西德紙技法

　　嚴格來說，此技法也算是剪貼技法的一支，不同於一般剪貼技法的是卡典紙本身具有黏性，不須任何黏膠，卡典紙一般分為透明與不透明，亮面與霧面，因為其本身的彩度極高，所以若以一些如英文報紙或網點紙這類不見色彩又有特殊質感的紙來搭配是相當適合的。

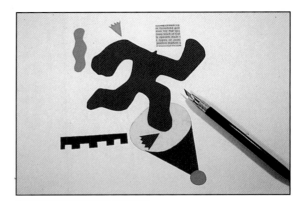

③最後做最深及影子部分的處理

●卡典西德紙剪貼適合和網點紙與英文報紙搭配使用

④完成圖

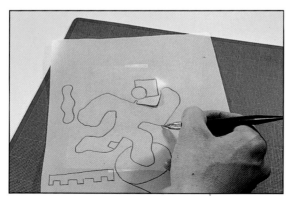

①由於卡點西德紙表面不易打稿，因此可以利用描圖紙

②假若貼時出現氣泡，可用筆刀刺出小洞再將空氣推出

●以卡典西德紙表現的節慶海報實例

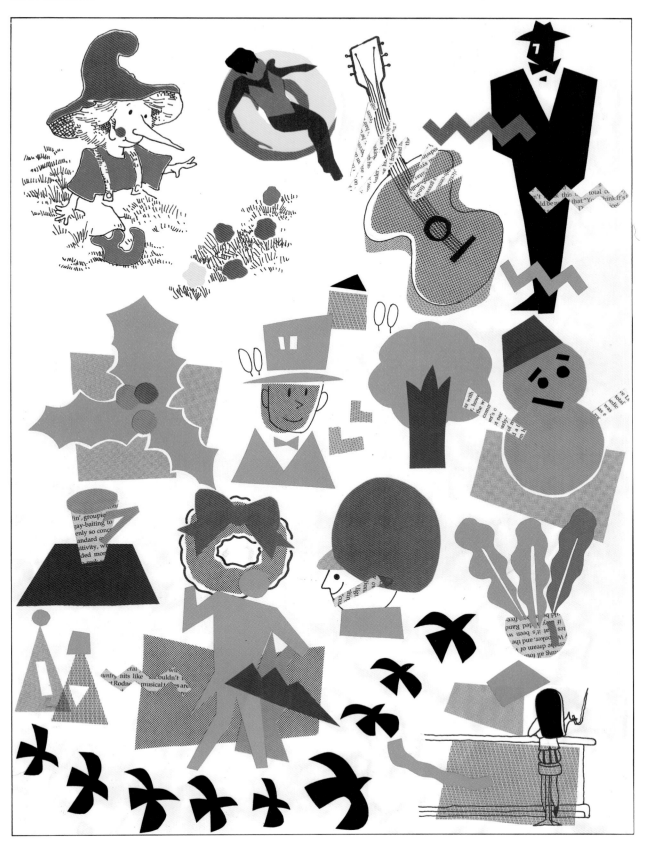

■拓印技法

拓印是利用香蕉水有溶解油墨的特性將版印刷的圖案做轉移，轉移後的圖案是左右顛倒的，所以選擇圖片時應避有字的圖，拓印出的圖案雖沒有原稿來的亮麗，卻能呈現出另一種朦朧美，而且你可以利用此方法將二張以上的圖片做出類似攝影的重複曝光效果。

③再以湯匙背面迅速的拓印（此時宜在中間加放描圖紙）

●拓印所需的用具：香蕉水、面紙、湯匙、紙膠及雜誌稿

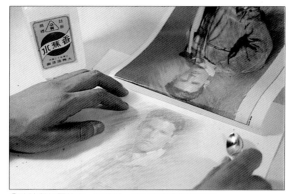
④適時翻起原稿看一下效果，就可以做必要的加強

①先將原稿以紙膠固定在白紙上面（圖面要接觸白紙）

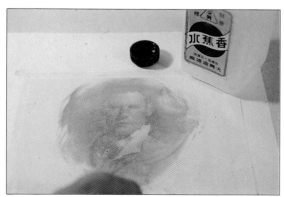
②以面紙沾香蕉水後在原稿上塗抹

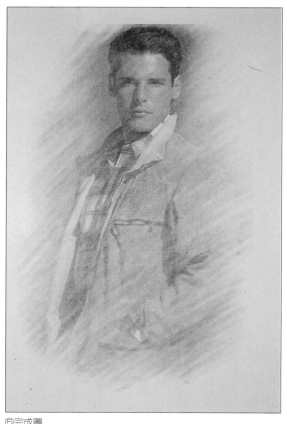
⑤完成圖

72

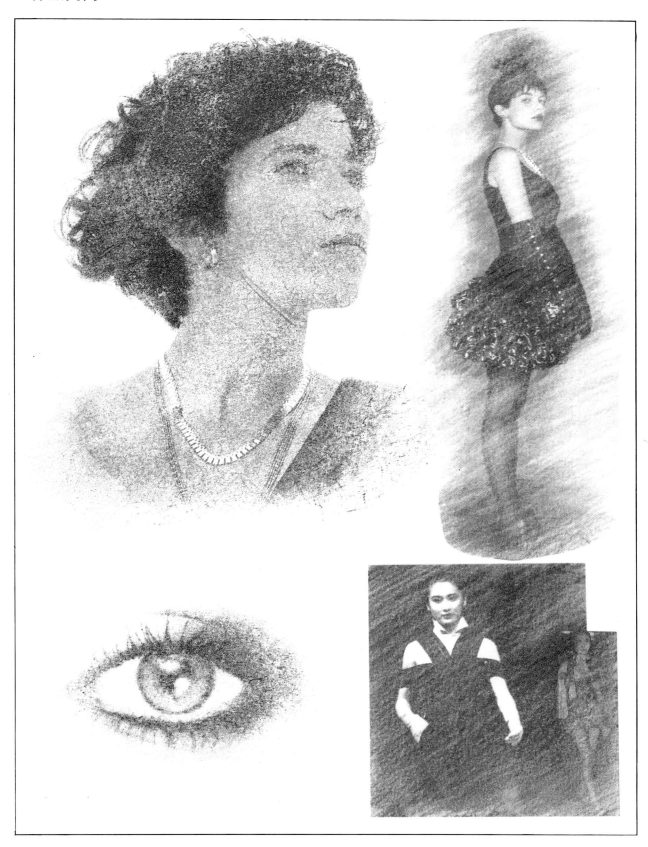

73

■照片彩繪技法

　　照片彩繪可以說是將繪畫與照片兩者結合成一體,主要是在彌補照片的單調乏味,當我在製作POP作品時發現若使用的圖片過於單調缺乏變化時,就可以利用各種畫材和豐富誇張的想像力來替照片化妝,會有想不到的詭異、高雅及趣味等不同的效果。

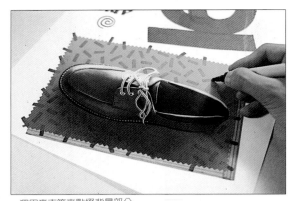

● 運用麥克筆來點綴背景部分

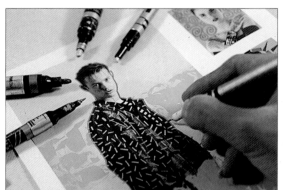

● 照片拼貼可以用不同粗細的金、銀勾邊筆來做特殊效果

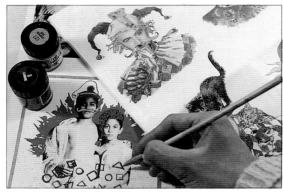

● 照片彩繪可以運用想像力在圖片上增添萬物

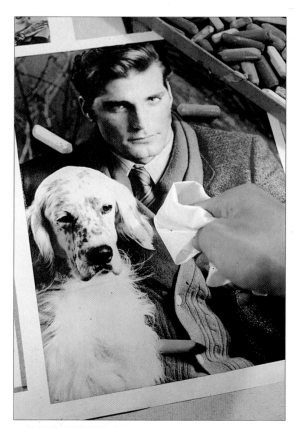

● 粉彩可以替單調的黑白照片增添色彩

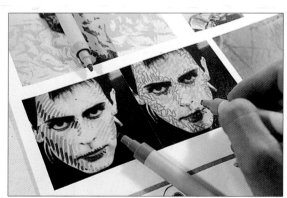

● 淡色的麥克筆可以做出筆觸和詭異的效果

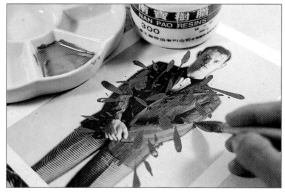

● 因為某些紙張及油墨具防水特性,因此在廣告顏料中加少許的樹脂或漿糊可以克服

74

■作品實例

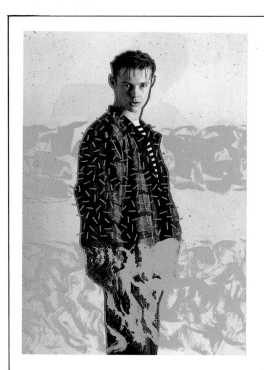

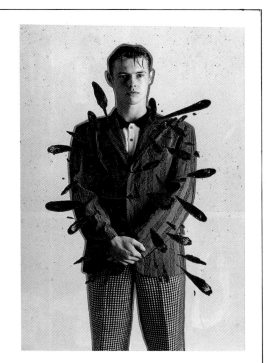

■照片拼貼與分割技法

　　此效果的目的和前面相同，都在創造照片更多風貌的展現，以照片的分割而言就屬於一種破壞的美感，或許令圖中的俊男美女變了形狀，卻多了一份設計的意味；照片拼貼則淵源於二十世紀初的達達藝術，今日我們可利用更多的素材來創造熱鬧氣氛與各種效果。

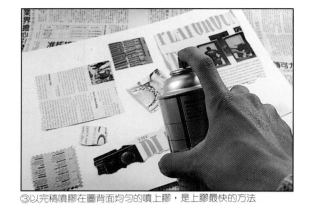

③以完稿噴膠在圖背面均勻的噴上膠，是上膠最快的方法

●平時留下的舊雜誌或是索取的各類型錄此時將派上用場

①在確定主題後先找出相關照片大小數張

④找出最佳的組合方式，再以色紙做裝飾即告成功

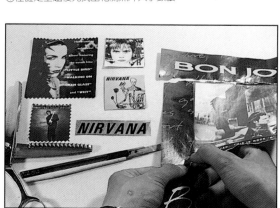

②運用鋸齒剪刀，美工刀或徒手撕圖可呈現不同邊線的圖

●將圖片固定在珍珠板上再行拼貼，而增加立體效果的街頭海報實例

76

■作品實例

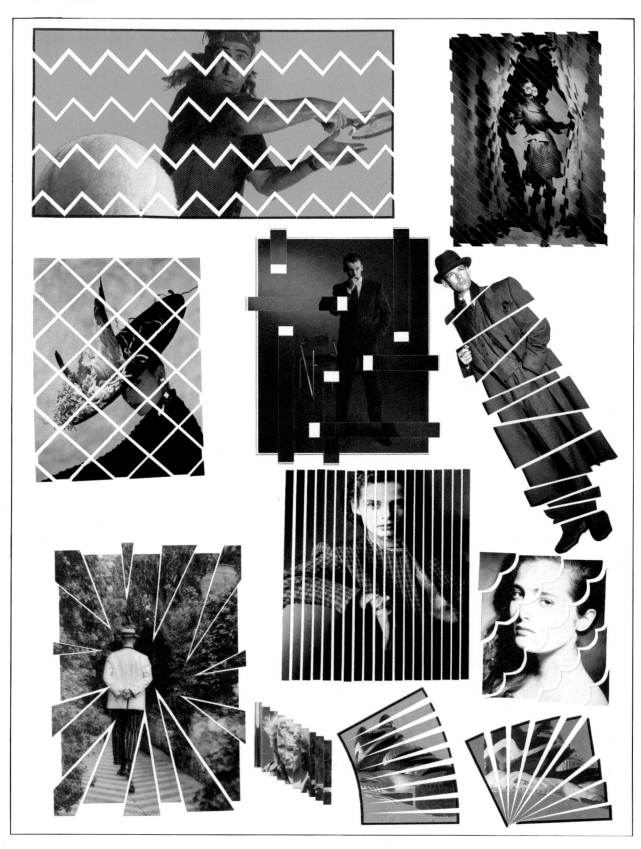

■彩色影印技法

　　彩色影印機是近幾年高科技的產物，除了具有彩色複印的功能，更有變色變形變模糊的效果，因為機器尚未普遍，各地的影印價格差異極大，應先詢問價格與考慮成本預算再決定有沒有製作的價值。

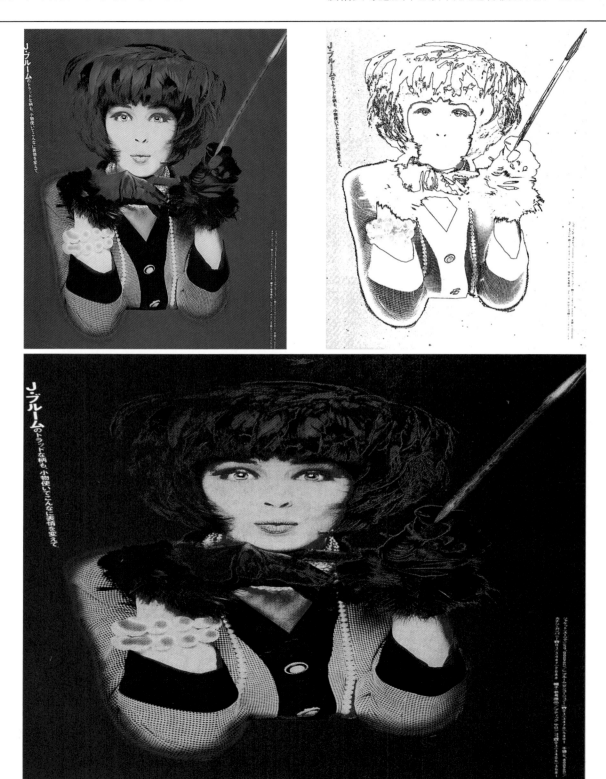

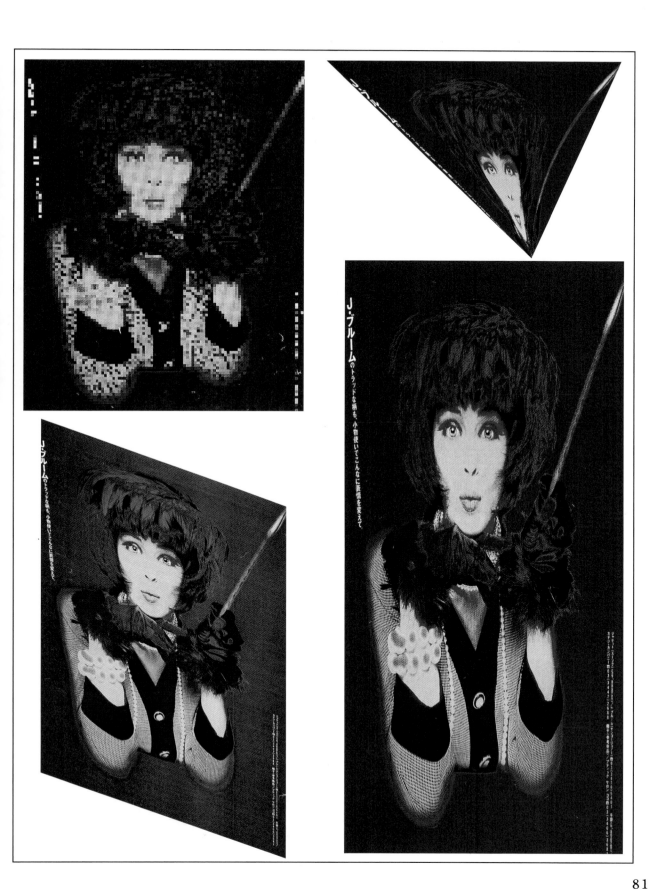

J・ブルームのトラッドな柄も、小物使いでこんなに表情を変えて。

81

■畫面的整理——背景

插圖背景的主要功能有：①**整理畫使其更完整**，例如原本瑣碎分離的插圖主體，加上單純的背景就可以將它們整合起來，可以增加插圖的完整度。②**凝造各種氣氛**，透過色彩學的色彩心理感覺及質感的運用可以達到所需要的氣氛。③**增加畫面的空間感**，在插畫主體加上背景後可以拉出彼此的距離，避免單調與過於平面。⑤**增加畫面的色彩感**，繪製插圖時假如發生主體的顏色不夠豐富的現象，在不搶主體風采的情況下可以把缺乏的色彩拿來處理背景。⑤**襯托插畫主體**，當插畫主體的色彩與作品紙的色彩太過接近時，會讓主體很不明顯，若在兩者之間加上相異色彩的背景，自然可以襯脫插畫主體出來。

● 背景呈現形式多樣且有趣

① 單一主體的感覺

① 單一主體的感覺

② 加上運用剪貼和立可白處理的背景，拉出了圖的空間感

② 用麥克筆加上背景後讓畫面的色彩更豐富

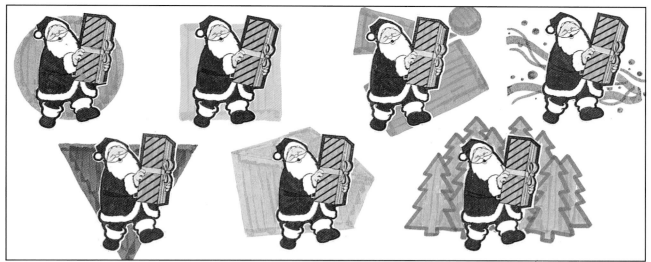

● 背景的形狀大致可分為：①圓形：圓、橢圓　②四邊形：梯形、正方形、長方形　③幾何造形的組合　④不規則的點線面組合　⑤三角形：正三角、等腰、直角與不規則三角形　⑥多邊形：正多邊形，不規則多邊形　⑦具象的背景

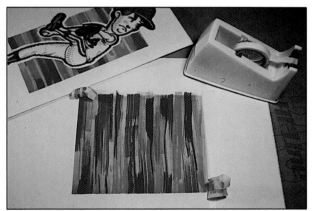

● 若想在塗背景時毫無顧慮且能得到整齊的邊緣，可以利用紙膠來達到目的

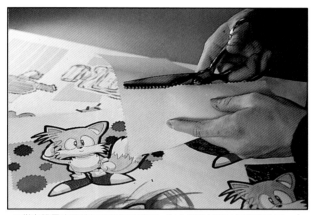

● 常在禮品店用於包裝的鋸齒剪刀，在處理背景時也是很好的工具

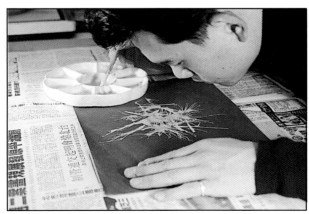

● 吹畫的無法預設線條也是很好的背景效果，製作時先墊張報紙可保持桌面清潔，顏料則以廣告顏料為適合

● 當主體與背景產生不協調的曖昧關係，可用極細修正液勾勒主體外輪廓，將兩者區分出來

■背景製作過程

①先將主體部分完成後，依主體顏色和結構來構思背景的形狀和色彩，以達到最協調的配合

④背景以暗藍色粉彩紙為底，再以筆敲出有銀河感覺的點

②用筆敲出淡藍色點來增加主體的活潑感，敲時有廣告顏料的筆在上，力道的大小將形成不同的效果

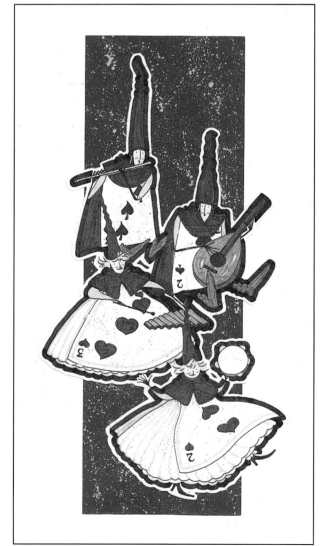

③用剪刀將主體剪下，剪時可預留白邊

⑤最後以噴膠將主體、背景、海報紙三者組成即可

■背景的基本構成
①點構成②線構成③面構成④花紋構成⑤文字構成⑥圖片構成

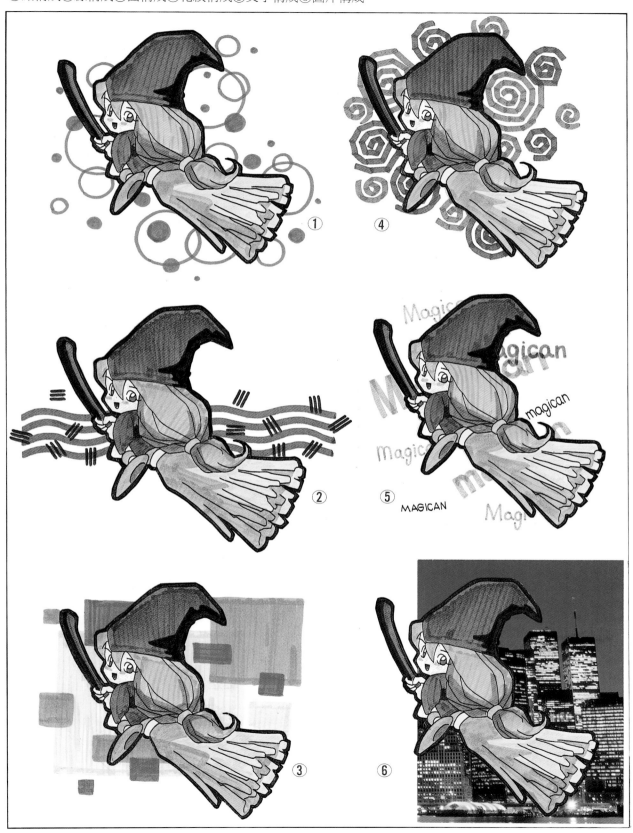

■背景的素材表現

①粉彩紙剪貼②麥克筆抽象表現③水彩渲染④墨汁吹畫⑤廣告顏料甩筆⑥麥克筆具象表現

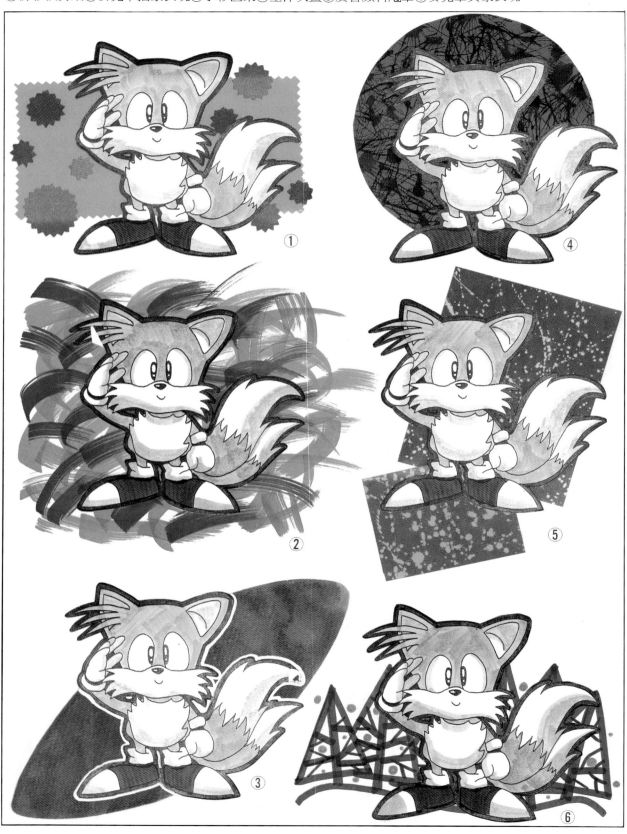

⑦報紙剪貼⑧影印放大⑩粉彩紙切割⑩蠟筆寫意表現⑪棉紙撕貼⑫網點紙拼貼

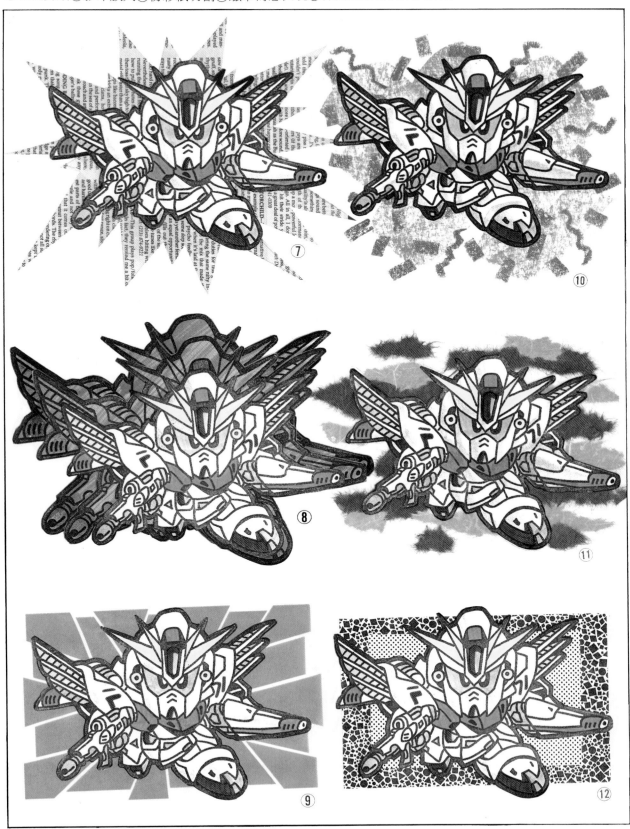

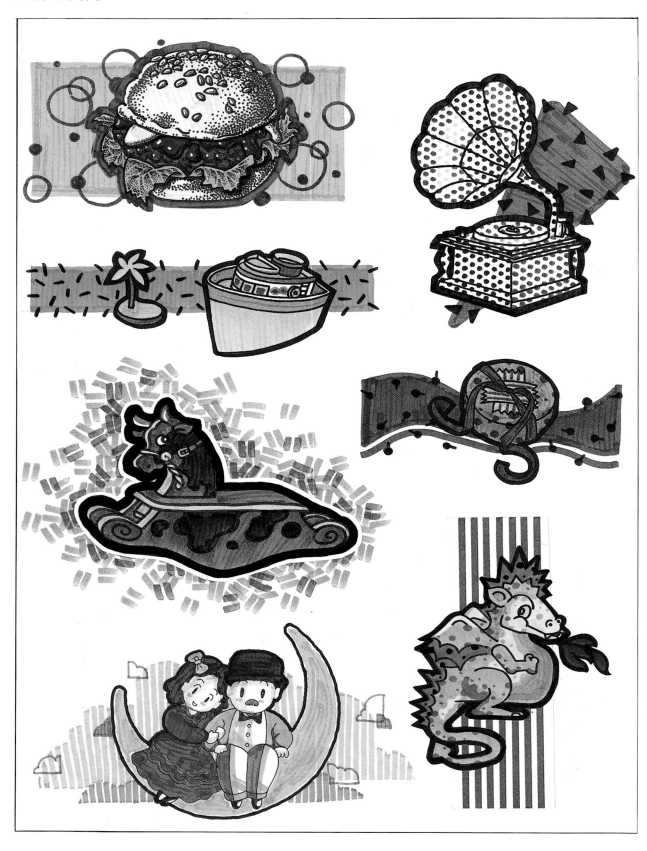

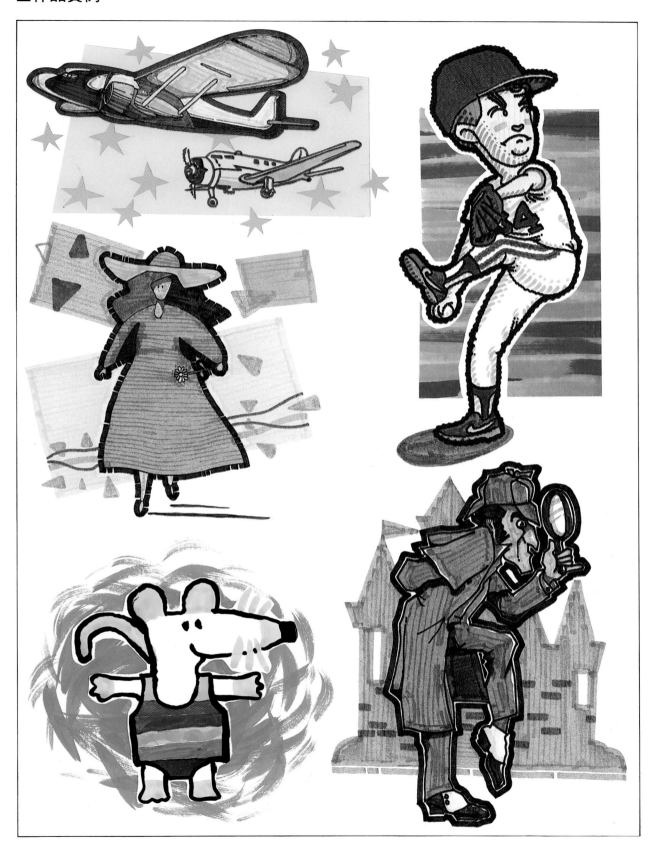

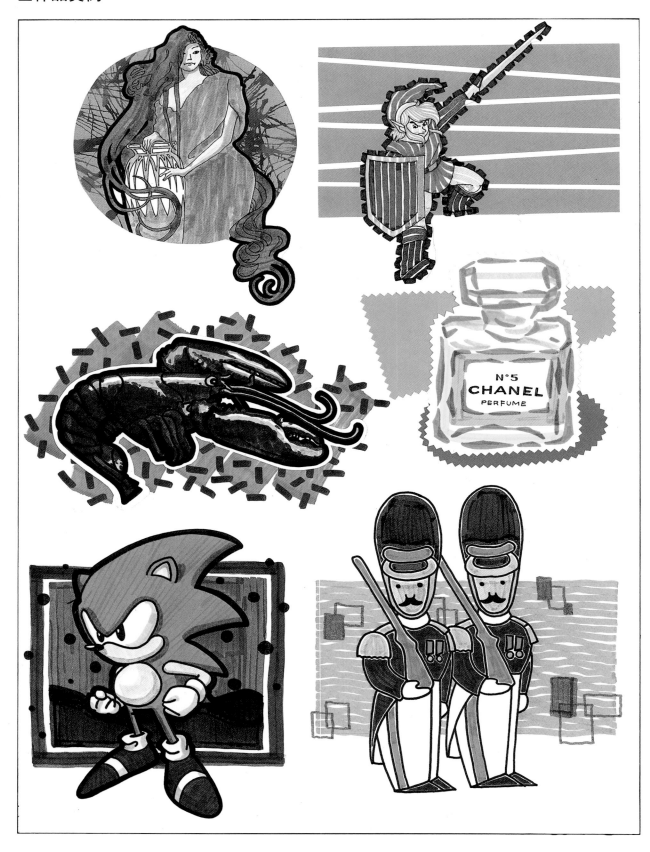

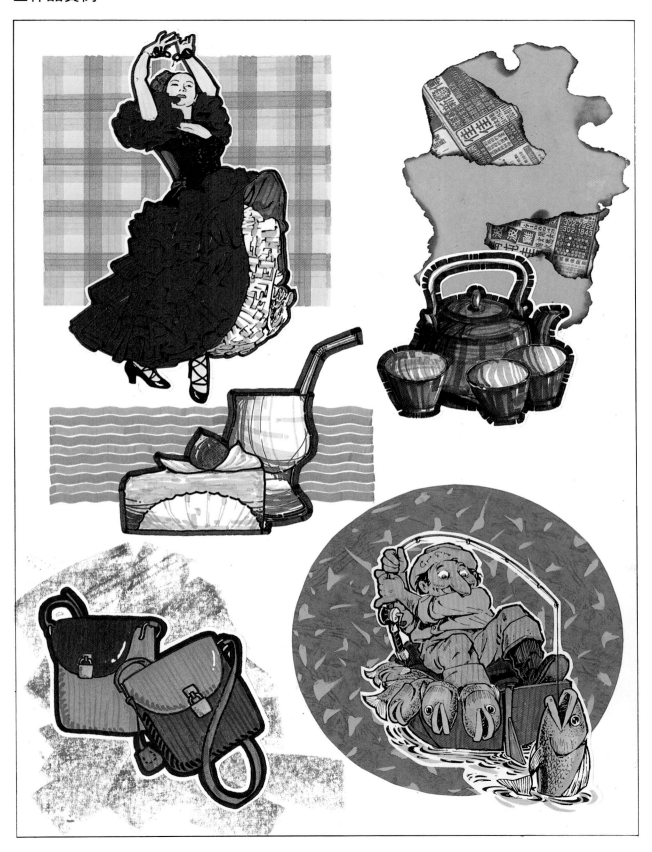

■實例製作應用

前面的幾個單元，我們分門別類的分析並加以介紹，在本單元中，更進一步的將技法的表現、背景的處理、色彩的使用加以統合並實際運用於海報上；大膽的使用材料，放心的做背景處理，所以海報上的插圖有明顯的不同，也合乎了我們的書名—精緻POP插圖。只要肯花心思，相信每個人都能活用手中那隻彩筆，創造出一張張好的POP作品

■作品實例

●標價卡／照片麥克筆彩繪／

●標價卡／麥克筆寫意／

●標價卡／色鉛筆重疊／

● 標價卡／麥克筆點塗法／

● 標價卡／麥克筆綜合塗法／

● 標價卡／粉彩紙剪貼／

● 標價卡／報紙・網點剪貼／

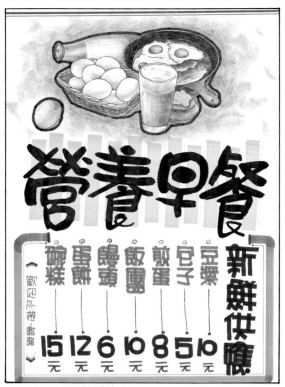

●價目表／麥克筆直線塗法／

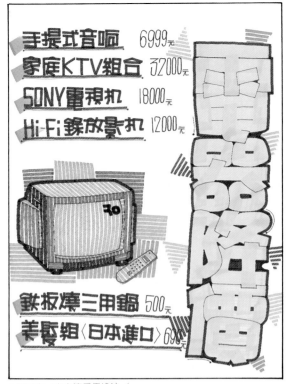

●價目表／麥克筆重疊塗法／

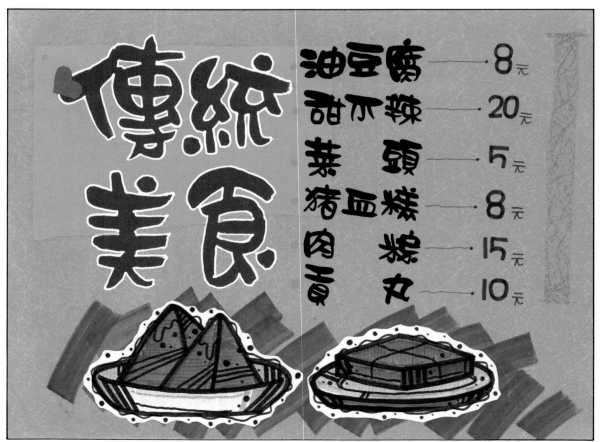

●價目表／照片拼貼／

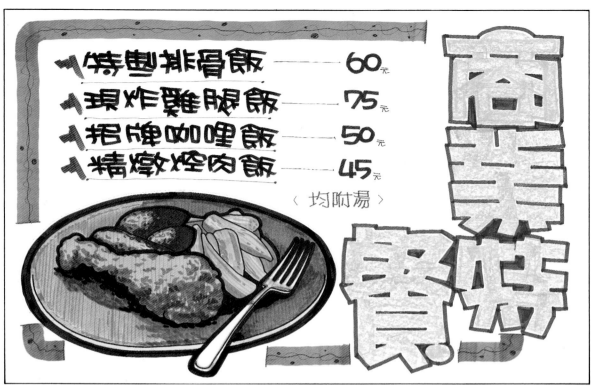

特製排骨飯 ——— 60元
現炸雞腿飯 ——— 75元
招牌咖哩飯 ——— 50元
精燉焢肉飯 ——— 45元

〈均附湯〉

商業特餐

● 價目表／麥克筆寫意法／

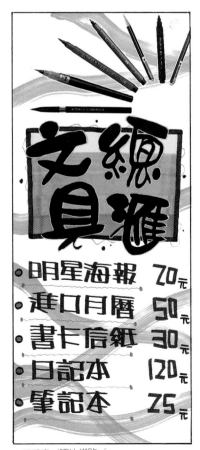

文線具滙

● 明星海報　70元
● 進口月曆　50元
● 書卡信紙　30元
● 日記本　　120元
● 筆記本　　25元

● 價目表／照片拼貼／

暢遊 東南亞

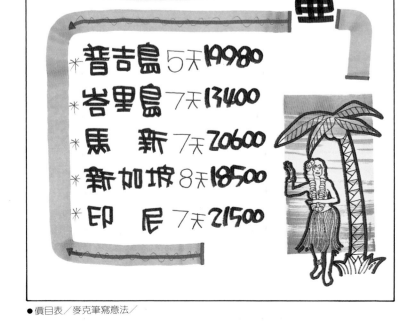

＊ 普吉島 5天 19980
＊ 峇里島 7天 13400
＊ 馬 新 7天 20600
＊ 新加坡 8天 18500
＊ 印 尼 7天 21500

● 價目表／麥克筆寫意法／

●吊牌／棉紙撕貼／

●吊牌／麥克筆錯開／以圖為底／

●吊牌／照片拼貼／

●吊牌／彩色影印分割／

●吊牌／彩色影印分割／

●吊牌／彩色影印分割／

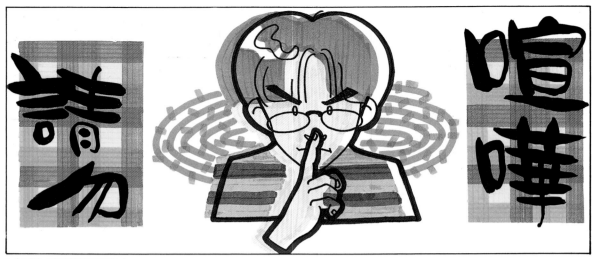

●告示牌／麥克筆綜合塗法／

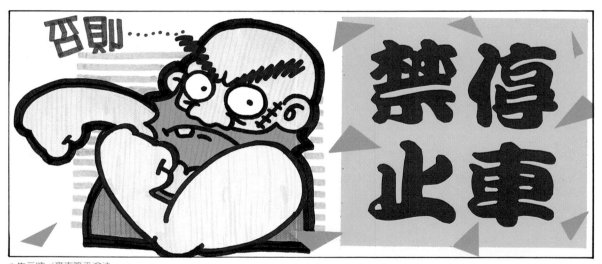

●告示牌／麥克筆平塗法／

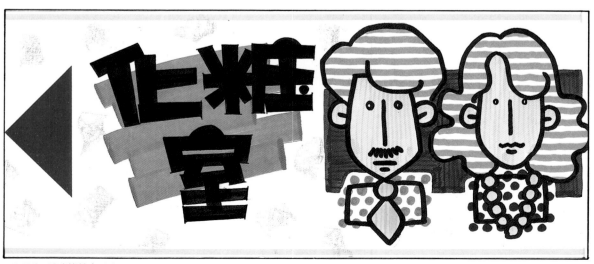

●指示牌／麥克筆綜合塗法／

●指示牌／粉彩・報紙剪貼／

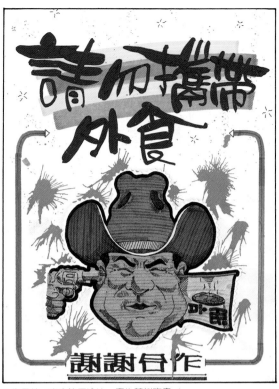

●告示牌／麥克筆平塗法・廣告顏料吹畫／

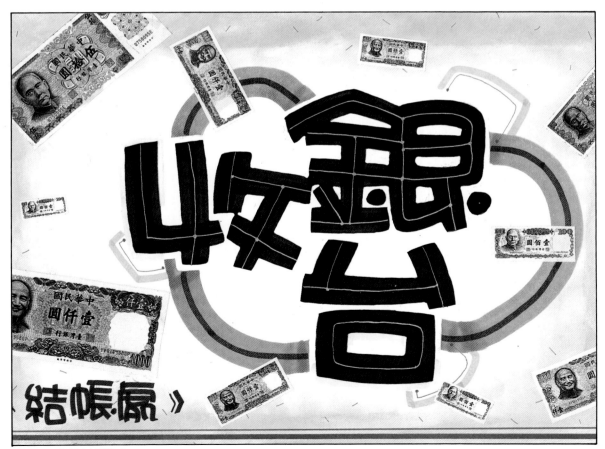

●告示牌／影印縮小拼貼／

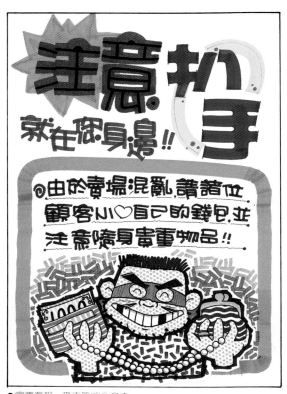

注意扒手

就在您身邊!!

◎由於賣場混亂,請諸位顧客小♡自己的錢包,並注意隨身貴重物品!!

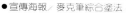
● 宣傳海報／麥克筆綜合塗法

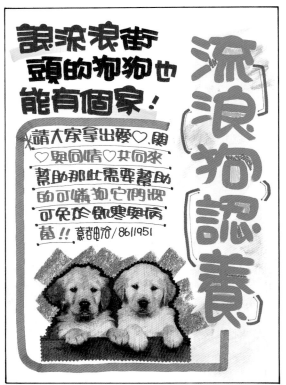

流浪狗認養

讓流浪街頭的狗狗也能有個家!

請大家拿出愛♡與♡與同情♡共同來幫助那些需要幫助的可憐狗它們也可免於飢寒與病苦!! 意者的洽／8611951

● 宣傳海報／影印麥克筆上色／

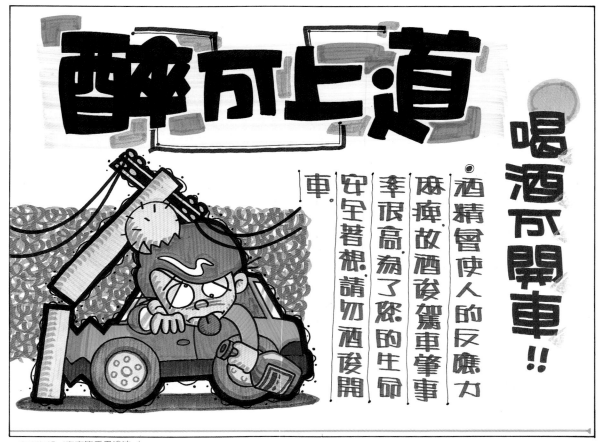

醉方上道

喝酒不開車!!

◎酒精會使人的反應力麻痺,故酒後駕車肇事率很高,為了您的生命安全著想,請勿酒後開車.

● 宣傳海報／麥克筆重疊塗法／

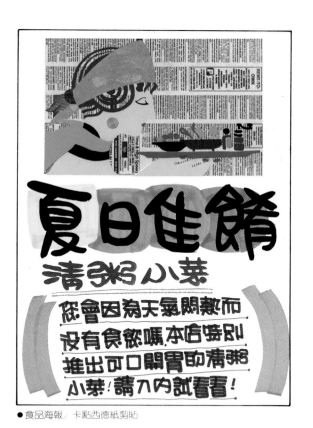

夏日佳餚
清粥小菜

您會因為天氣悶熱而
沒有食慾嗎?本店特別
推出可口開胃的清粥
小菜!請入內試看看!

●食品海報／卡點西德紙剪貼

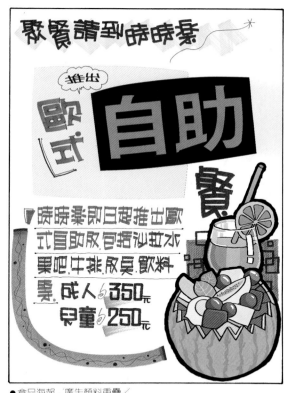

聚餐請到時時樂

推出
歐式 **自助** 餐

時時樂即日起推出歐
式自助餐,包括沙拉水
果吧,牛排,及冷飲料
費。成人每350元
兒童每250元

●食品海報／廣告顏料重疊／

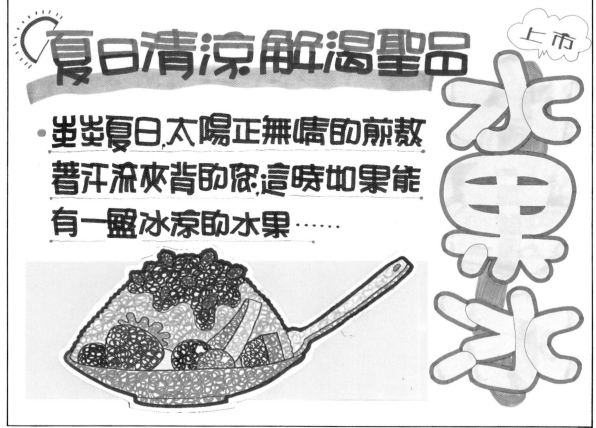

夏日清涼解渴聖品

上市

水果冰

• 當炎炎夏日,太陽正無情的煎熬
著汗流夾背的您;這時如果能
有一盤冰涼的水果……

●食品海報／麥克筆曲線塗法／

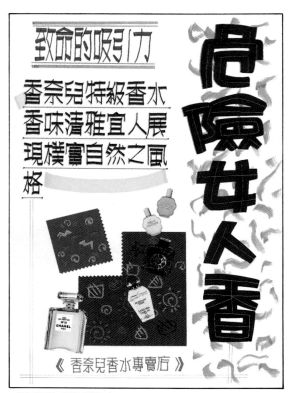

● 精品海報／照片拼貼／

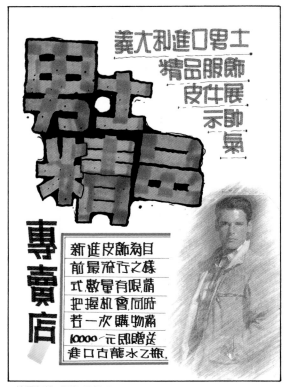

● 精品海報／圖片拓印／

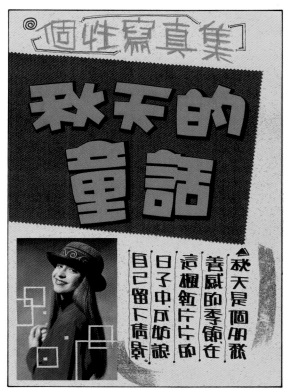

● 精品海報／照片分割／

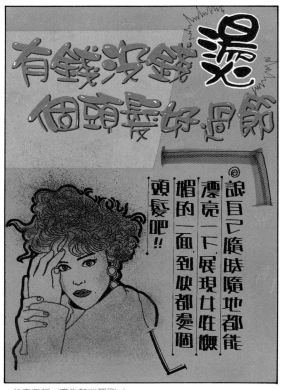

● 美容海報／廣告顏料彈刷／

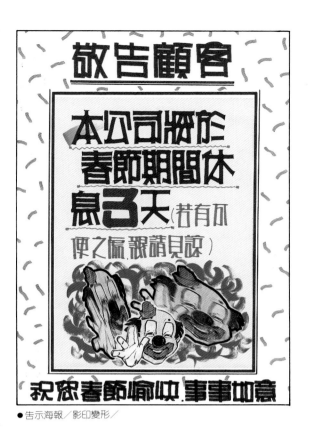

敬告顧客

本公司將於春節期間休息三天（若有不便之處，敬請見諒）

祝您春節愉快 事事如意

●告示海報／影印變形／

海兒唱片城

會員卡〈辦理〉

BON JOVI
NIRVANA

即日起已購買來店消費滿200元即贈送積分卷一張累積五張可換會員卡享9折

●告示海報 照片拼貼／

得獎名單公佈

徵文比賽

第一名 李印梅 獎金壹萬元
第二名 曹傳仁 獎金伍仟元
第三名 章將銘 獎金參仟元
佳作 蔡明峯 獎金伍佰元
佳作 吳金錄 獎金從缺！

●告示海報／麥克筆綜合法／

● 招募海報／蠟筆重疊法／

● 招募海報／麥克筆曲線塗法／

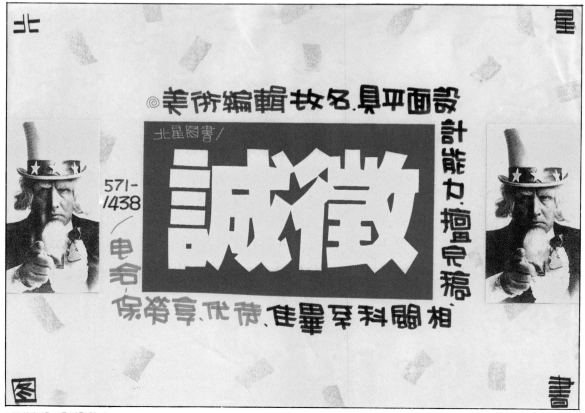

● 招募海報／色紙影印／

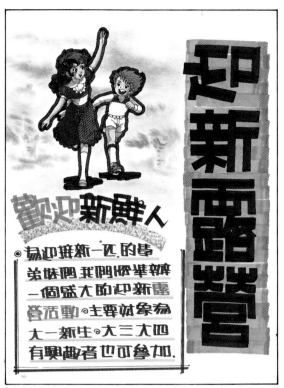

美術系將於今晚6
30分在系辦前面
舉行本學期首度
湯圓晚會和本月
生日同學慶生.

美術系今晚舉
在湯圓大會

● 校園海報／麥克筆直線塗法／

為迎接新一屆的學
弟妹們 我們將舉辦
一個盛大的迎新露
營活動。主要對象為
大一新生。大三大四
有興趣者也可參加.

歡迎新鮮人

迎新露營

● 校園海報／麥克筆直重疊法 ● 粉彩寫意／

驪歌響起,又是分離的時候
說我們懷著一顆
感恩的❤
在這最後的相聚
時刻,獻上最深的
祝福!

送舊晚會

● 校園海報／粉彩紙剪貼／

本年度新生盃籃球、
排球賽將於10月5日
起於大仁館大義館
前球場開打
還未報名之各
級請於9月21
日前報名.

新生盃籃球排球賽

● 校園海報／麥克筆平塗／

105

● 節慶海報／廣告顏料敲筆／

● 節慶海報／粉彩紙剪貼／

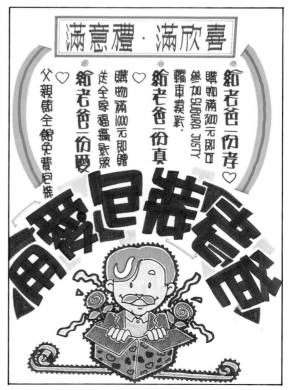

● 節慶海報／麥克筆縮小塗法／

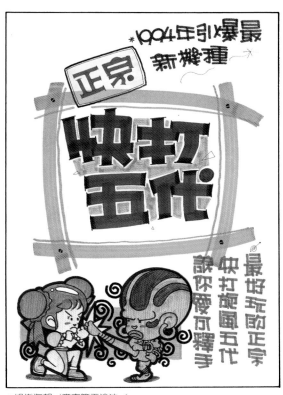

● 娛樂海報／麥克筆平塗法／

● 娛樂海報／水彩重疊・渲染／

● 娛樂海報／麥克筆綜合塗法／

第四章　POP元素的應用

市面上的POP書籍已到了飽和的程度，但是卻仍然帶給消費者無限的迷惘；翻開千篇一律的POP插圖叢書，簡單的圖案從頭到尾毫無變化；有鑑於此，在此應用單元篇，我們帶您進入書的世界；看著書，讓您有源源不斷的靈感；從今以後，您不再只是單純的看圖模仿，從編排到吊牌、標價卡、海報甚至指示牌、告示牌您不再手忙腳亂，相信您會運用不同的材質，不同的技法，不同的上色，表達不一樣的東西。

接觸POP，一盒麥克筆，一本POP參考書或許能讓您在從事POP工作時得心順手，但您可曾想過，「做一些不一樣的東西？」，難道說不同的POP廣告，只能用一種插圖技法來表現嗎？為何市面上的POP插圖都似曾相似呢？追根究底，大家都有貪小便宜的心理；一樣的所得，為什麼要花比較多的時間製作呢？「POP本身也是一種創作」；字體的變化，紙材的選擇，上色的決定，編排的穩重，甚至於商品特性不同，POP的製作，也應該根據特性的不同，決定採用何種方式製作；每個過程都是心思，所以不應忽略POP的重要性。舉一例子，食品和服務業，其特性不同，製作POP時，便會考慮究竟是海報、吊牌、立體插卡……那一種較佳？兩者所需要的POP可能會南轅北轍。現階段，國內尚無POP專業訓練的科系，人才來源一直土法鍊鋼，所以選擇POP書籍參考時，不得不慎重，「好書、益友」。

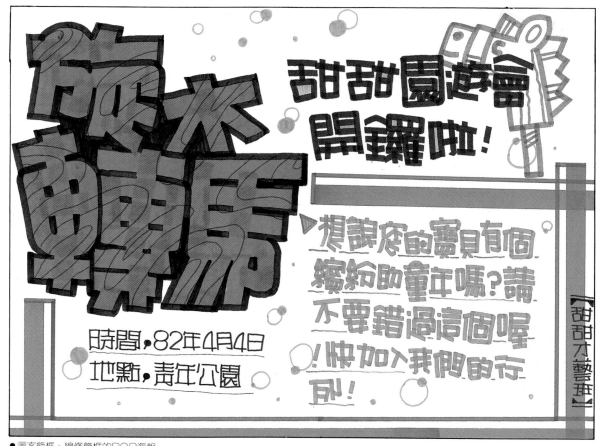

● 圖案飾框、線條飾框的POP海報

■圖案飾框的應用：

　　過於簡單的POP，給人不夠充實的感覺；如果加上一些幾何圖形或活潑可愛的圖案，畫面立刻顯現出豐富有趣。抽象的線條，寫實的表現技巧皆可作為圖案飾框的題材，圖案飾框主要當做底紋來使用，只需簡單的處理，用色時不宜過重，以免影響文案的視覺表現。

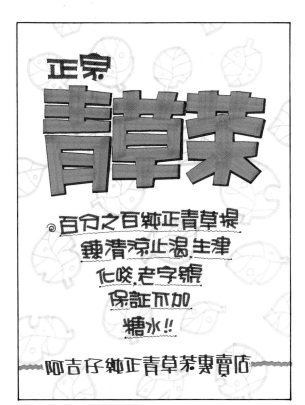

●以飾框當底紋的POP海報

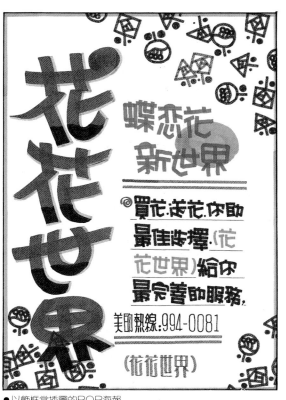

●以飾框當插圖的POP海報

■線條飾框的應用：

　　介紹完圖案飾框，我們再介紹另一種飾框的表現方法—線條飾框；線條飾框由點、線、面所組合而成，可重覆的運用，其特色可凝聚重點，使文案不過於鬆散，也可依文案所佔空間作不規則的線條處理，不管是單線的使用或多線條的處理，皆可營造出另一種不同的感覺。

飾框範例

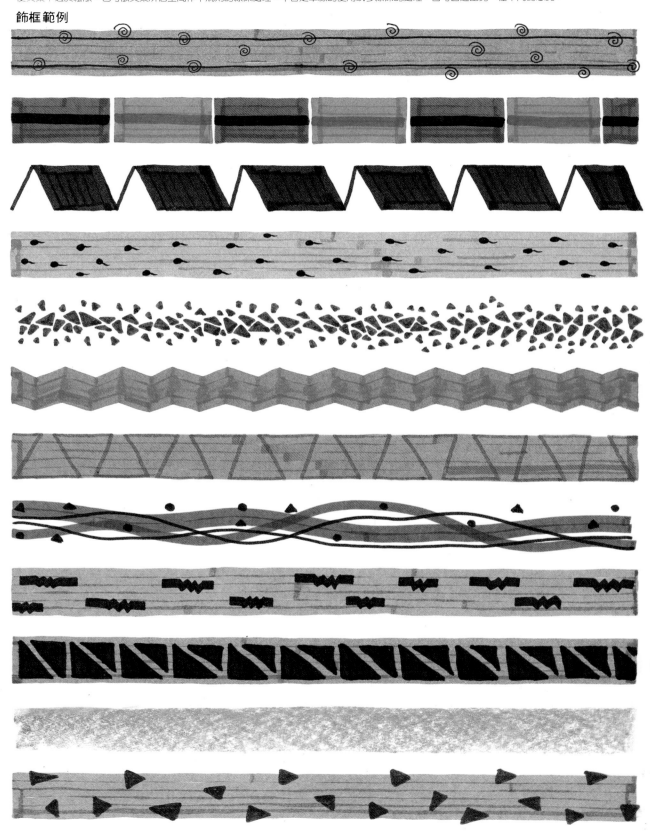

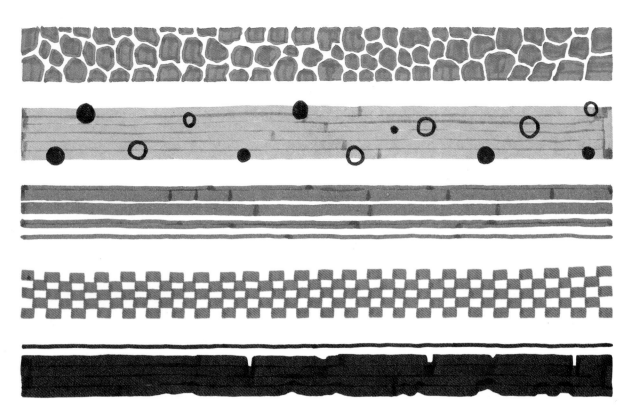

飾框範例

飾框範例

●以飾框當格子的POP海報

●以飾框當花邊的POP海報

113

■編排的應用：

　　編排在設計上來說是一門很難理解的課程；唯有實際的工作經驗，才能了解各行業編排的選擇；本單元因篇幅的關係只能簡單的介紹幾種常見的POP編排。聰明的您，相信會做出更多的花樣。

●直式編排的POP海報

●直式編排的POP海報

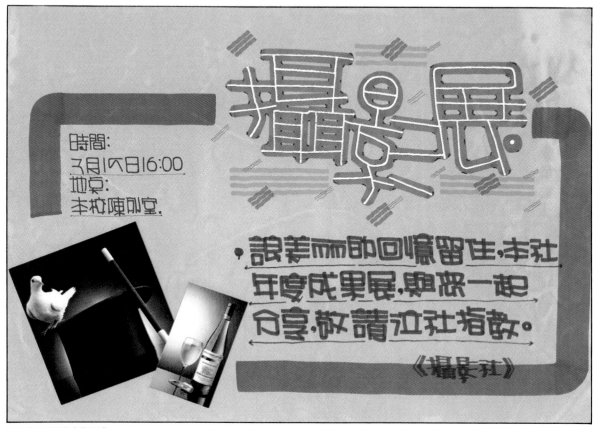

●橫式編排的POP海報

■標價卡的應用：

標價卡的大量使用，拉近了店家與消費者的距離；畫面單純，簡潔的產品名稱，強而有力（色彩）的價格表，使人一目了然。標價卡的製作應力求統一而不馬虎，過於混亂的標價卡，反而會干擾消費者的視線。插圖的表現具象、寫實最佳；標價卡製作方式單純，應大量的使用。

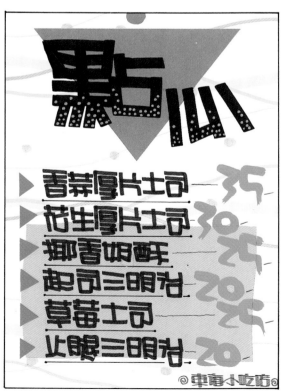

●標價卡（麥克筆）。

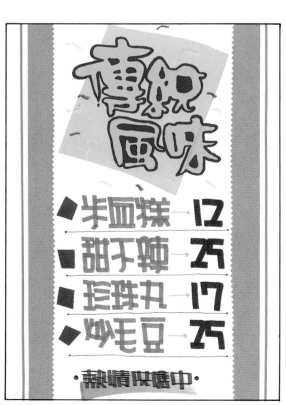

●標價卡（廣告顏料）。

■吊牌的應用：

　　促銷活動，拍賣季節時，吊牌常被大量使用；擺設在天花板上，放眼望去，簡單大方的版面規劃，整齊劃一的佈置，增加了消費者的購買慾；吊牌種類繁多，因版面的限制，只能選擇性的應用；製作吊牌時，應先考慮促銷期的長短，然後作紙材的選擇，才能達到「事半功倍」的效果。

●節慶吊牌（廣告顏料）。

●週年慶吊牌（剪貼）。

■特賣海報的應用：

　　季節交替時，店家或多或少都會作促銷活動，POP海報是使用率最高的促銷媒體；天花板吊的，牆壁貼的，把店面裝飾的極吸引人。製作特賣海報時，「特價」「折扣」「SALE」是不能免的字體，看了千篇一律的製作方式，想不想做一些不同的東西，善用手邊的顏料，紙材吧！

● 拍賣海報

● 換季海報

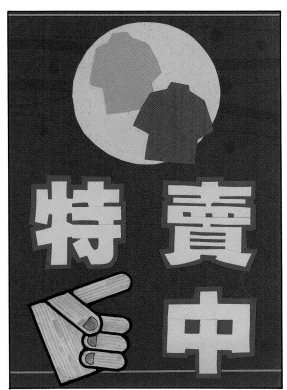

● 特賣海報

● 折扣海報

■指示牌的應用：

　　市面上的指示牌大都由壓克力製作而成，不夠感性也太八股，如果能加上一些插圖，相信會有令人意外的效果。本單元使用了數種製作方式，但都不偏離本題；「字與圖是習習相關」的，加上指示方向，便構成了指示牌。

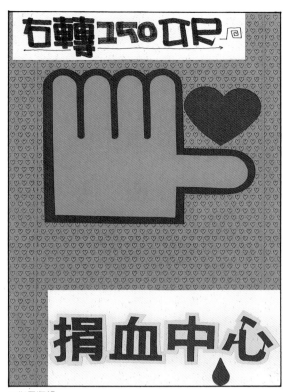

● 指示海報

● 指示海報

● 指示海報

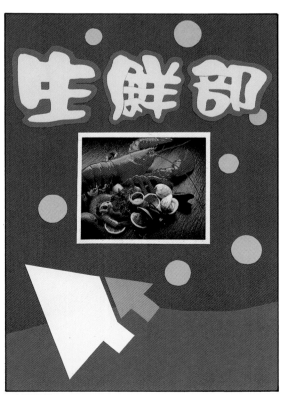

● 指示海報

■告示牌的應用：

告示牌的製作方式與指示牌相似；簡單明瞭的主標題或內文，讓使用者或消費者在最短的時間之內能了解事情的來龍去脈。不必局限於舊有的方式，可以以圖為主，以文為輔，才能吸引眾人的目光，達到告示的目的。

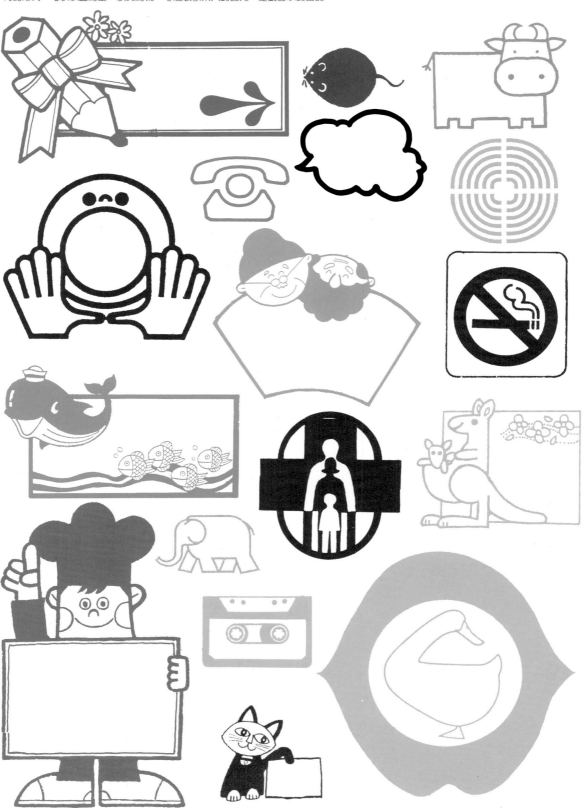

●告示海報。

●告示海報。

●告示海報。

●告示海報。

● 告示海報

● 告示海報

● 告示海報

● 告示海報

寫實人物

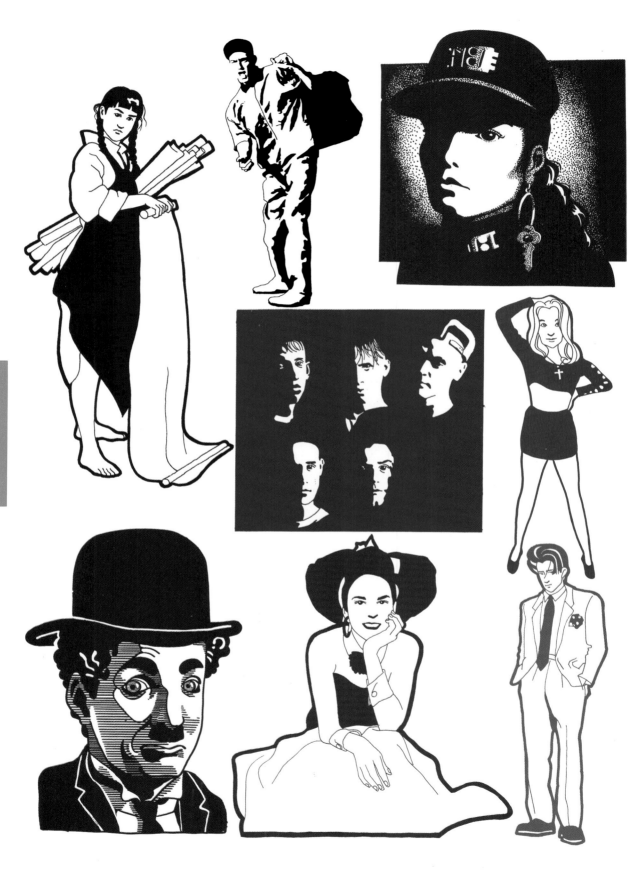

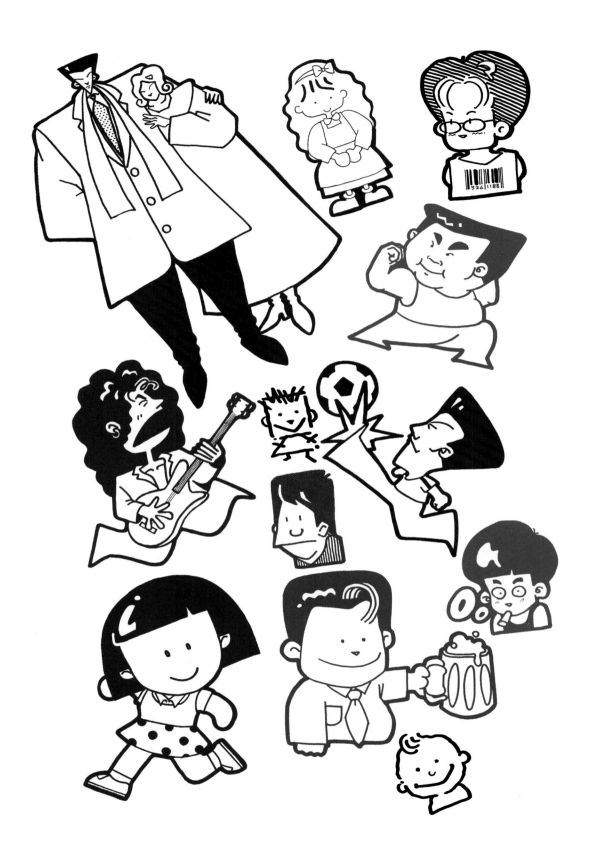

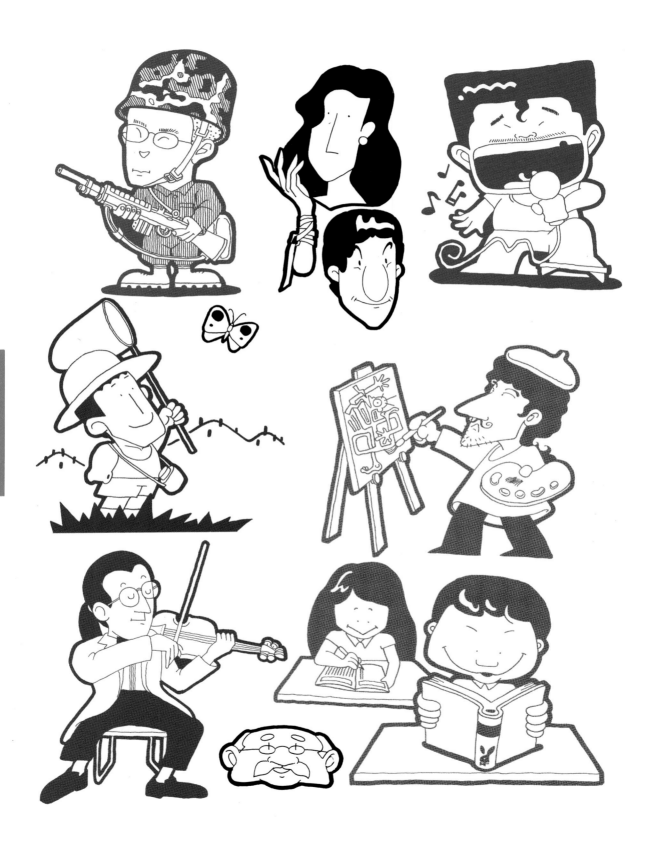

休閒生活

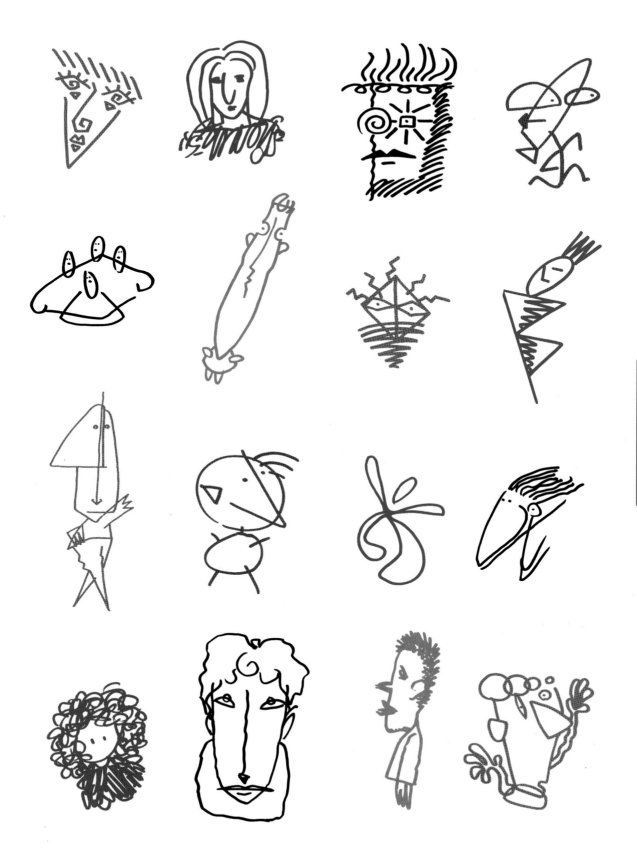

運動競賽

世界卡通

141

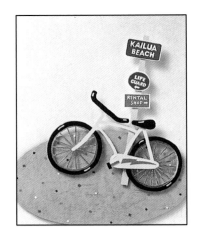

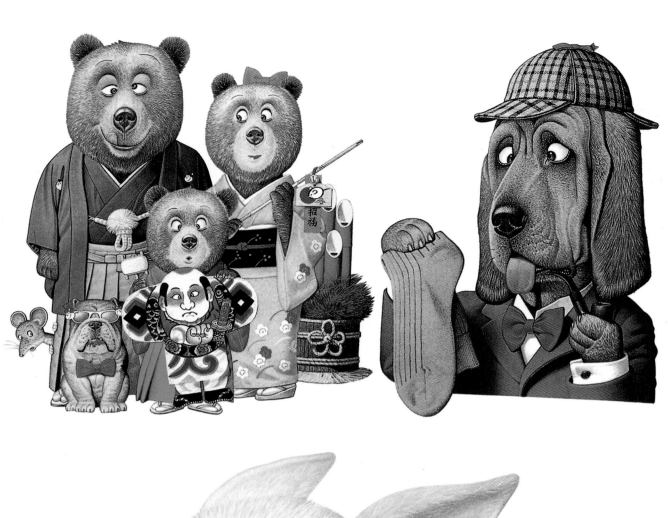

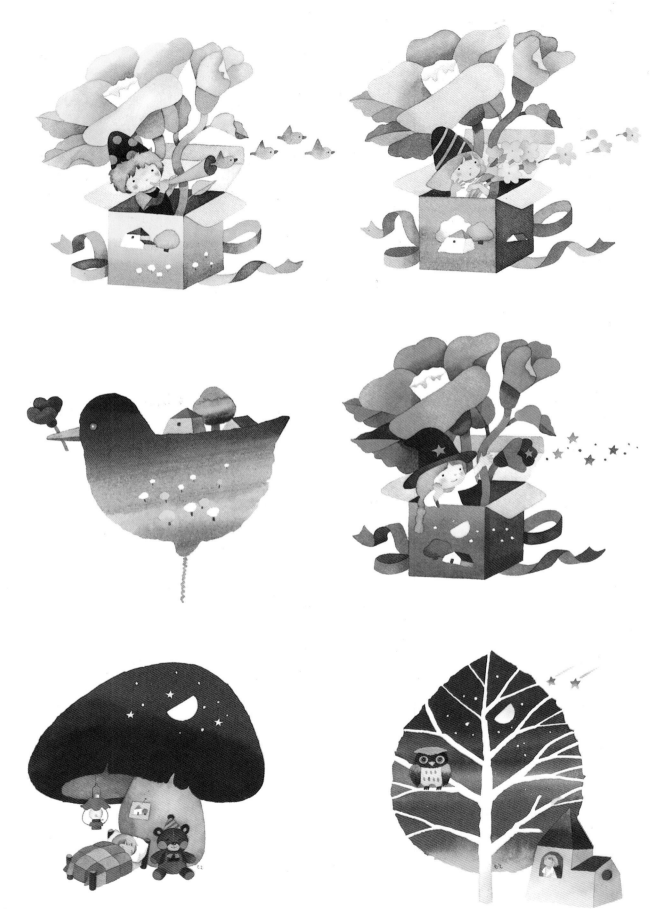

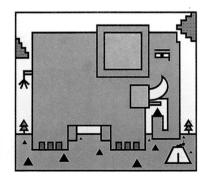

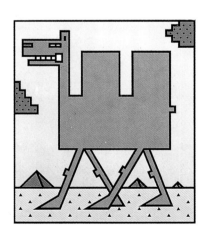
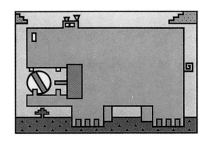

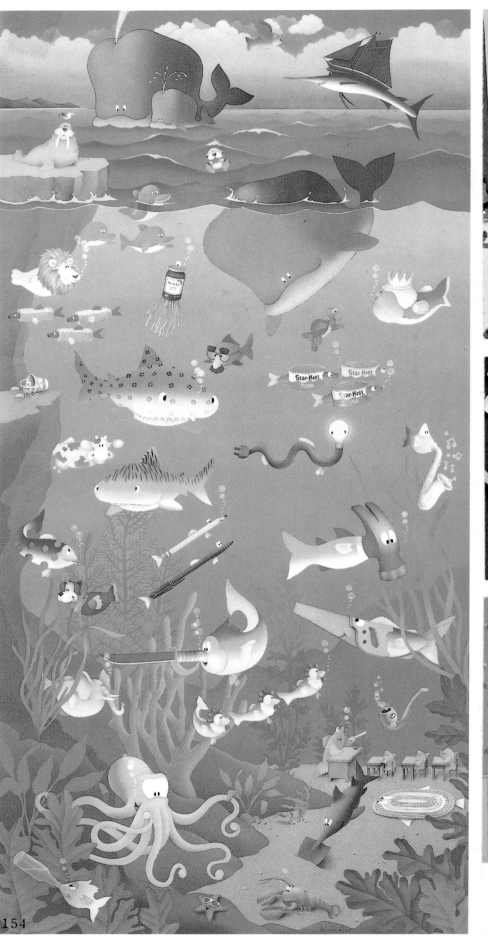

■附録㈡

157

企業識別設計

Corporate Indentification System

CIS

DESIGN

林東海・張麗琦 編著

新形象出版事業有限公司

定價 450 元

新形象出版事業有限公司

台北縣中和市中和路 322 號 8 之 1/TEL：(02)29207133/FAX：(02)29290713/ 郵撥：0510716-5 陳偉賢

總代理 / 北星圖書公司

台北縣永和市中正路 391 巷 2 號 8 樓 /TEL：(02)2922-9000/FAX：(02)2922-9041/ 郵撥 /0544500-7 北星圖書帳戶

門市部：台北縣永和市中正路 498 號 /TEL：(02)2928-3810

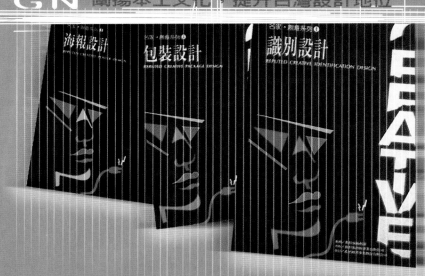

POP高手系列

POP插畫 ❺

出 版 者：新形象出版事業有限公司
負 責 人：陳偉賢
地　　　址：台北縣中和市中和路322號8F之1
電　　　話：29278446
ＦＡＸ：29290713
編 著 者：簡仁吉、吳銘書、林東海
總 策 劃：陳偉昭、陳正明
美術設計：吳銘書、林東海
美術企劃：林東海、吳銘書、簡仁吉

總 代 理：北星圖書事業股份有限公司
地　　　址：台北縣永和市中正路462號5F
門　　　市：北星圖書事業股份有限公司
地　　　址：永和市中正路498號
電　　　話：29229000
ＦＡＸ：29229041
網　　　址：www.nsbooks.com.tw
郵　　　撥：0544500-7北星圖書帳戶
印 刷 所：利林彩色印刷股份有限公司
製 版 所：興旺彩色印刷製版有限公司

行政院新聞局出版事業登記證／局版台業字第3928號
經濟部公司執照／76建三辛字第214743號
■本書如有裝訂錯誤破損缺頁請寄回退換
西元2001年7月　第一版第一刷

國家圖書館出版品預行編目資料

POP插畫／簡仁吉，吳銘書，林東海編著。--
第一版。--臺北縣中和市：新形象，2001〔
民90〕
　面；　公分。--（POP高手系列；5）
ISBN 957-2035-05-3（平裝）

1.圖案－設計 2.工商美術－設計

961　　　　　　　　　　　　90007794